Tik Tok 抖音

操作攻略手冊

U0111033

目錄
CONT
ENTS

APP 下載及介面介紹

O2 基本資料設定

03

關注影片及互動方法

04

製作影片及上傳方法

附錄

APP 下載 及介面介紹

App Download &
Interface Introduction

下載 TikTok APP

Download TikTok APP

1-1-1 ‧ iOS 下載

01
點選「App Store」。

02
點選「搜尋」。

03
在搜尋列中輸入「Tik Tok」。

04
點選「Search」。

05
點選「取得」，進行下載。

06
下載完後，點選「開啟」。

1-1-2 · Android 下載
SECTION

01
點選「Play 商店」。

02
點選「搜尋列」。

03
在搜尋列中輸入「Tik
Tok」。

04
點選「搜尋」。

05
點選「安裝」。

06
安裝完後,點選「開
啟」。

註冊帳號

Register An Account

1-2-1 SECTION，開啟 TikTok APP

01
點選「TikTok」。

02
進入 TikTok 首頁。【註：首頁背景畫面為系統自動推薦的熱門影片，會依據熱門程度變化而變動。】

1-2-2 SECTION，註冊 TikTok 帳號

01
點選「TikTok」。

02
進入 TikTok 的首頁，點選首頁以外的其他功能列按鈕。

03

跳出註冊或登入的小視窗，可選擇使用電話號碼或其他 APP 的帳戶註冊。

① Method 01 電話號碼註冊。【註：步驟請參考 P.13。】

② Method 02 Facebook 註冊。【註：步驟請參考 P.15。】

③ Method 03 Google 註冊。【註：步驟請參考 P.15。】

④ Method 04 Twitter 註冊。【註：步驟請參考 P.16。】

⑤ Method 05 Instagram 註冊。【註：步驟請參考 P.16。】

⑥ Method 06 Line 註冊。【註：步驟請參考 P.17。】

⑦ Method 07 Kakao 註冊。【註：步驟請參考 P.18。】

・METHOD ①

電話號碼註冊

M101
點選「使用電話號碼
註冊」。

M102
輸入手機號碼。

M103
點選「➔」，將會寄
送簡訊驗證碼至輸入
的手機號碼中。

M104

點選簡訊 APP，查看
簡訊驗證碼。

M105

回到 TikTok 介面，輸
入簡訊驗證碼。

M106

點選「✔」，系統確
認無誤後，會自動跳
轉至設定密碼的介
面。

M107

設定密碼。

M108

點選「✔」，即完成
註冊，系統會自動登
入 TikTok。

Facebook 註冊

M202
點選「以 XX（為用戶綁定
之帳號）的身分繼續」，即
完成註冊，系統會自動登入
TikTok。

M201
點選「 f 」。

Google 註冊

M302
在介面上任選要綁定的
Google 帳戶，即完成
註冊，系統會自動登入
TikTok。

M301
點選「 G 」。

· METHOD 4

Twitter 註冊

M401

點選「 🐦 」。【註：以下步驟適用於手機內無安裝 Twitter APP 者，若已安裝且已登入 Twitter 者，會跳至另一介面，並點「連結」即可綁定帳戶登入。】

M402

輸入 Twitter 的帳號。

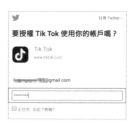

M403

輸入 Twitter 的密碼。

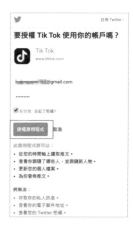

M404

點選「授權應用程式」，即完成註冊，系統會自動登入 TikTok。

· METHOD 5

Instagram 註冊

M501

點選「 📷 」。

M502

輸入 Instagram 的帳號。

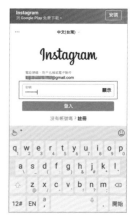

M503

輸入 Instagram 的密碼。

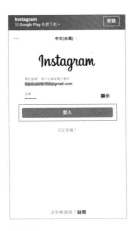

M504

點選「登入」。

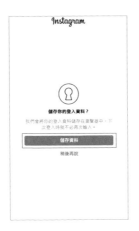

M505

點選「儲存資料」或「稍後再説」。【註：不論登入時點選「儲存資料」或「稍後再説」，只要登出後再次登入都須重新輸入 Instagram 的帳號及密碼。】

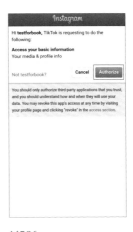

M506

點選「Authorize」，即完成註冊，系統會自動登入 TikTok。

· METHOD **6**

Line 註冊

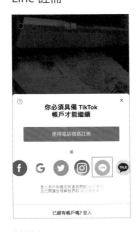

M601

點選「◉」。

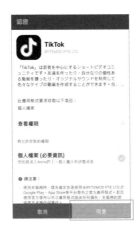

M602

點選「同意」，即完成註冊，系統會自動登入 TikTok。

Kakao 註冊

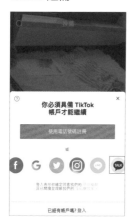

M701

點選「 💬 」。

M702

輸入 Kakao 的帳號與密碼。

M703

點選「登入」。

M704

點選「同意」,即完成註冊,系統會自動登入 TikTok。

1-2-3 · 登入 TikTok
SECTION

01

點選「TikTok」。

02

進入 TikTok 的首頁。【註:此為非使用電話號碼註冊,並登出後,須再次登入的畫面。】

❶ 點選「登入」,系統會自動登入 TikTok。

❷ 點選「選擇其他登入方式」,進入步驟 3。

03

跳出「註冊或登入」的小視窗，可選擇使用電話號碼
或其他 APP 的帳戶登入。【註：以下方法皆已註冊過
TikTok 帳號。】

❶ Method 01 登入。【註：步驟請參考 P.19。】

❷ Method 02 Facebook 登入。【註：步驟請參考 P.22。】

❸ Method 03 Google 登入。【註：步驟請參考 P.22。】

❹ Method 04 Twitter 登入。【註：步驟請參考 P.22。】

❺ Method 05 Instagram 登入。【註：步驟請參考 P.23。】

❻ Method 06 Line 登入。【註：步驟請參考 P.24。】

❼ Method 07 Kakao 登入。【註：步驟請參考 P.24。】

· METHOD ❶

登入

M101
點選「登入」。

M102
輸入註冊的手機號碼。

M103
點選「➡」，進入下
一步。

Ⓐ 使用密碼登入

A01
輸入註冊時設定的密碼。

A02
點選「✓」，系統會自動跳轉至
TikTok 介面，即完成登入。

Ⓑ 使用驗證碼登入

B01
點選「使用驗證碼登
入」，系統將會寄送
簡訊驗證碼至註冊時
輸入的手機。

B02
點選簡訊 APP，查看
簡訊驗證碼。

B03
回到 TikTok 介面，輸
入簡訊驗證碼。

B04
點選「✓」，系統會自
動跳轉至 TikTok 首頁
介面，即完成登入。

◆ 忘記密碼

01
點選「取得登入協助。」

02
進入「重設密碼」介面，系統將會寄送簡訊驗證碼至註冊時輸入的手機。

03
點選簡訊 APP，查看簡訊驗證碼。

05
輸入想設定的新密碼，並點選「✅」，系統會自動跳轉至 TikTok 介面，即完成登入。

04
回到 TikTok 介面，輸入簡訊驗證碼。

Facebook 登入

點選「f」，系統會自動連動至註冊時綁定的帳戶，並跳轉至 TikTok 首頁介面，即完成登入。

Google 註冊

點選「G」，系統會自動連動至註冊時綁定的帳戶，並跳轉至 TikTok 首頁介面，即完成登入。

Twitter 登入

M401

點選「🐦」。【註：以下步驟適用於手機內未安裝 Twitter APP 者，若已綁定 Twitter 帳戶者，系統會跳轉至 TikTok 首頁介面，即完成登入。】

M402

輸入 Twitter 的帳號。

M403

輸入 Twitter 的密碼。

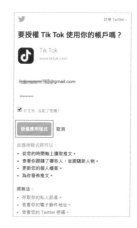

M404

點選「授權應用程式」，系統會自動跳轉至 TikTok 首頁介面，即完成登入。

Instagram 登入

M501

點選「◙」。

M502

輸入 Instagram 的帳號。

M503

輸入 Instagram 的密碼。

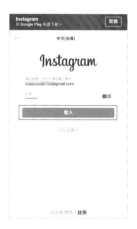

M504

點選「登入」。

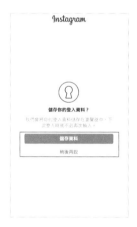

M505

依個人需求點選「儲存資料」或「稍後再說」，系統將自動跳轉至 TikTok 首頁介面，即完成登入。【註：不論登入時點選「儲存資料」或「稍後再說」，只要登出後再次登入都須重新輸入 Instagram 的帳號及密碼。】

Line 登入

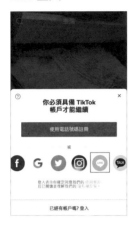

M601
點選「 😊 」。

M602
點選「同意」,系統會自動
跳轉至 TikTok 首頁介面,
即完成登入。

Kakao 登入

M701
點選「 😊 」。

M702
輸入 Kakao 的帳號與
密碼。

M703
點選「登入」,系統
會自動連動至註冊時
綁定的帳戶,並跳轉
至 TikTok 介面,即完
成登入。

功能列介面介紹

Interface Introduction

　　TikTok 的功能列主要在介面的最下方，包含首頁、關注、建立影片、訊息和個人主頁，以下將針對各介面做簡易的說明。

❶　「首頁」介面說明請參考 P.26。

❷　「關注」介面說明請參考 P.27。

❸　「建立影片」介面說明請參考 P.28。

❹　「訊息」介面說明請參考 P.29。

❺　「個人主頁」介面說明請參考 P.30。

1-3-1, 「首頁」介面介紹
SECTION

　　當我們進入 TikTok 時，會直接進入 TikTok 的首頁，以下將簡介首頁的介面讓用戶能大致了解首頁的環境。【註：首頁的背景畫面為系統推薦的熱門影片，會依據熱門程度變化而變動。】

名稱	功能
❶ 「Q」	點選後可前往搜尋介面。【註：「影片搜尋」介面介紹請參考 P.128。】
❷ 推薦	點選後，系統會重新推薦的熱門影片。【註：步驟請參考 P.133。】
❸ 關注別人	點選後可前往背景影片發佈者的個人主頁，以及關注背景畫面影片發佈者的帳號。【註：步驟請參考 P.135。】
❹ 按讚	點選後可對背景畫面的影片按讚。【註：步驟請參考 P.138。】
❺ 評論	點選後可觀看他人的評論或自己發表評論。【註：步驟請參考 P.139。】
❻ 分享	點選後可分享背景畫面的影片或對影片使用其他功能。【註：步驟請參考 P.155。】
❼ 音樂盒	點選後可前往音樂盒介面。【註：音樂盒介面介紹請參考 P.183。】
❽ 聲音資訊	背景畫面影片所使用的音樂名稱與創作者名稱，點選後可前往音樂盒介面。
❾ 貼文內容	背景畫面影片發佈時所搭配的貼文內容。

此介面會呈現用戶自己發佈的影片和所有關注中帳號所發佈的影片。

名稱	功能
❶ 大頭照	影片發佈者的大頭照，點選後可前往影片發佈者的個人主頁。
❷ 帳戶名稱	影片發佈者的帳戶名稱，點選後可前往影片發佈者的個人主頁。
❸ 貼文內容	發佈影片時所搭配的貼文內容。
❹ 影片	貼文的完整影片畫面，點選後影片可放大成全螢幕播放。
❺ 聲音資訊	影片所使用的音樂名稱與創作者名稱，點選後可前往另一音樂盒介面。【註：音樂盒介面介紹請參考 P.183。】
❻ 播放／暫停鈕	點選後可暫停影片或繼續播放影片。
❼ 按讚	點選後可對影片按讚。【註：步驟請參考 P.187。】
❽ 評論	點選後可觀看他人的評論或自己發表評論。【註：步驟請參考 P.188。】
❾ 分享	點選後可分享影片或對影片使用其他功能。【註：步驟請參考 P.192。】
❿ 新增評論	點選後可對影片發表評論。

1-3-3、「建立影片」介面介紹

SECTION

此介面為拍攝、上傳與編輯影片的介面。

名稱	功能
❶ ✕	點選後可關閉此介面。
❷ 挑選一個聲音	點選後即前往音樂盒介面，可選擇影片的背景配樂。【註：挑選一個聲音介面操作請參考 P.197。】
❸ 切換鏡頭	點選後可選擇自拍或一般拍攝鏡頭。【註：步驟請參考 P.203。】
❹ 速度	點選後可設定影片播放時的快轉或慢動作特效。【註：步驟請參考 P.204。】
❺ 美顏開	點選後可選擇濾鏡與修飾臉部的功能。【註：步驟請參考 P.205。】
❻ 計時器	點選後可選擇影片的拍攝長度，最多 15 秒。【註：步驟請參考 P.208。】
❼ 更多	點選後可選擇開啟或關閉閃光燈。【註：步驟請參考 P.209。】
❽ 道具	點選後可在影片畫面上增加特殊影像框或臉部特效等效果。【註：步驟請參考 P.210。】
❾ 拍攝鈕	點選後即可進行影片拍攝。【註：步驟請參考 P.212。】
❿ 上傳	可選擇手機裡的影片或照片進行上傳。【註：步驟請參考 P.216。】

1-3-4 · 「訊息」介面介紹

SECTION

此介面可查看所有別人對你互動的訊息。

名稱	功能
❶ 聯絡人	點選後將前往聯絡人的介面,可查看自己的好友名單與關注中的名單。
❷ 粉絲	點選後可查看自己的粉絲。
❸ 讚	可查看所有你被按讚的貼文或評論。
❹ @我	可查看所有提到你的貼文或評論。
❺ 評論	可查看別人對你的貼文或評論的評論。

1-3-5 ‧「個人主頁」介面介紹

名稱	功能
❶ ≡	點選後將跳出選單畫面，可編輯個人資料與基本設定。【註：選單畫面操作請參考 P.57。】
❷ 封面	個人主頁的封面，直接點選即可更換。【註：步驟請參考 P.35。】
❸ 大頭照	個人的大頭照，直接點選即可更換。【註：步驟請參考 P.32。】
❹ 我的收藏	可查看所有被我收藏的影片、標籤、聲音與道具。
❺ 尋找用戶	點選後即前往尋找好友介面，可邀請或尋找好友。【註：尋找好友操作請參考 P.40。】
❻ 我 的 TikCode	類似 QRcode，可透過掃描 TikCode 加好友。【註：步驟請參考 P.53。】
❼ 帳戶名稱	你的 TikTok 帳戶名稱，可進入選單介面進行變更。
❽ TikTok ID	其他用戶可透過搜尋 ID 關注自己。
❾ 獲讚數	累積的被按讚次數。
❿ 關注中	關注中的帳號總數。
⓫ 粉絲	擁有的粉絲數。
⓬ 影片	拍攝或上傳的影片總數，可查看所有自己的影片。
⓭ 摘要	已發佈的貼文總數，可所有自己的貼文。
⓮ 喜歡	按過讚的影片總數，可查看所有自己按過讚的影片。

基本資料設定

Basic Data Setting

2-1 個人主頁設定
Personal Page Setting

點選「♀」，前往個人主頁。

2-1-1 SECTION › 變更大頭照

01
點選「○」。

02
點選「變更」。

03
跳出變更大頭照的小視窗，可選擇拍照或從照片中選取。【註：若點選「取消」，系統會自動跳回步驟 2 的介面。】

❶ Method 01 拍照。【註：步驟請參考 P.33。】

❷ Method 02 照片中選取。【註：步驟請參考 P.34。】

拍照

M101
點選「拍照」。

M102
確定要拍照的景象，
並點選「⬤」。

M103
確定無誤後，點選
「✅」。【註：若要重
新拍攝，可點選「↩」，
回到步驟 M102。】

M104
將照片移動至要裁切
的範圍。

M105
點選「完成」。

M106
系統顯示設定成功。

M107
大頭照變更完成。

從照片中選取

M201
點選「從照片中選取」。

M202
進入相機膠捲,並選
擇要使用的照片。

M203
將照片移動至要裁切
的範圍。

M204
點選「完成」。

M205
系統顯示設定成功。

M206
大頭照變更完成,系
統會自動跳回個人主
頁介面。

2-1-2 變更封面
SECTION

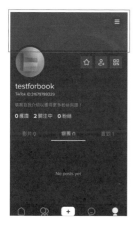

01

點選封面圖片任一處。

02

點選「變更」。

03

跳出變更封面的小視窗,可選擇拍照、或從照片中選取或從圖庫選擇。【註:若點選「取消」或「檢視大圖」,系統會自動跳回步驟 2 的介面。】

❶ Method 01 拍照。【註:步驟請參考 P.36。】

❷ Method 02 從照片中選取。【註:步驟請參考 P.37。】

❸ Method 03 從圖庫選擇。【註:步驟請參考 P.38。】

・METHOD ❶

拍照

M101
點選「拍照」。

M102
確定要拍照的景象，
並點選「●」。

M103
確定之後點選「✅」。
【註：若要重新拍攝，
可點選「↩」，回到步
驟 M102。】

M104
將照片移動至要裁切
的範圍。【註：系統
會顯示預覽畫面供用戶
參考，此畫面在照片移
動時會消失。】

M105
點選「完成」。

M106
封面變更完成。

從照片中選取

M201
點選「從照片中選取」。

M202
進入相機膠捲,並選
擇要使用的照片。

M203
將照片移動至要裁切
的範圍。【註:系統
會顯示預覽畫面供用戶
參考,此畫面在照片移
動時會消失。】

M204
點選「完成」。【註:
若點選「取消」,系統
會自動跳回個人主頁
介面。】

M205
封面變更完成。

從圖庫選擇

M303
點選「設為封面」。

M301
點選「從圖庫選擇」。

M302
進入 App 內建圖庫。

M304
封面變更完成。

2-1-3 ＞ 我的收藏
SECTION

02
進入我的收藏介面，可點
選「拍攝影片」、「標籤」、
「聲音」或「道具」。【註：
系統預設為「拍攝影片」。】

01
點選「☆」。

拍攝影片

點選「拍攝影片」，可查看自己收藏的影片。

標籤

點選「標籤」，可查看自己收藏的標籤。

聲音

點選「聲音」，可查看自己收藏的音樂。

道具

點選「道具」，可查看自己收藏的道具。

2-1-4 , 尋找用戶

在 TikTok 中，若是用戶單方面關注另一位用戶，則兩者純粹是粉絲與被關注者的關係；兩位用戶須互相關注彼此，才算是好友關係，所以如果雙方要成為好友關係，須請對方關注自己。

01
點選「&+」。

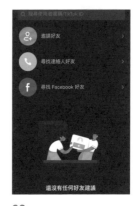

02
進入尋找好友介面。

2-1-4-1 搜尋用戶暱稱或 TikTok ID

01
點選「搜尋列」。

02
輸入其他用戶暱稱或
TikTok ID 的關鍵字。

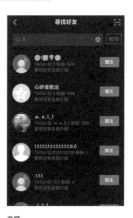

03
點選「搜尋」。

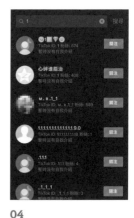

04
顯示搜尋結果，若要
關注別人，可直接點
選「關注」或進入別
人的個人主頁介面點
選「關注」。

⇒ 直接點選「關注」

　　若確定該位用戶是想關注的對象，可直接點選「關注」，即可即時看到對方的動態。

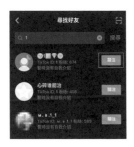 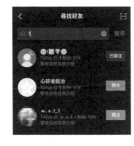

01
確定想關注的用戶後，
點選「關注」。【註：
可一次關注多位用戶。】

02
已成功關注該用戶。【註：
可點選「已關注」，取消對
該用戶的關注。】

⇒ 從對方的個人主頁點選「關注」

　　若不確定是否要關注該用戶，可先進入個人主頁，確定是想關注的人後，再點選「關注」。

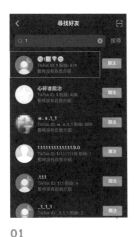 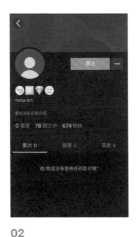

03
點選「關注」。

01
確定想關注的用戶後，
點選該位用戶。

02
進入對方的個人主頁
介面，確認是否為想
「關注」的對象。

04
已成功關注該用戶。
【註：若要取消關注，
可點選「👤」，回到步
驟2。】

掃描 TikCode

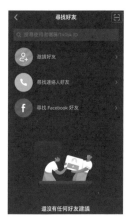

01
點選「🔲」。

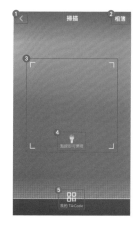

02

進入掃描 TikCode 的介面。

① 點選「く」回到「尋找好友」介面。

② 點選「相簿」。【註：步驟參考 Ⓐ。】

③ 直接掃描其他用戶的 TikCode。
【註：步驟參考 Ⓑ。】

④ 若太暗可點選「🔦」，開啟手機的
手電筒功能。

⑤ 點選「🔲」跳至我的TikCode。【註：
步驟請參考 P.53。】

Ⓐ 點選「相簿」

A01
進入相機膠捲，點選
要使用的圖片。【註：
系統顯示 ✅。】

A02
① 點選「預覽」。

② 若不預覽圖片，
可點選「確定」
跳至步驟 A05。

A03
進入預覽圖片的介
面。【註：點選「上一
步」回到步驟 A02。】

A04

檢視完成後，點選「確定」。

A05

系統開始自動掃描圖片。

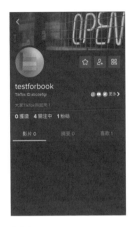

A06

掃描完成，進入對方的個人頁面。

B 直接掃描其他用戶的 TikCode

B01

掃描其他用戶的 TikCode。

B02

掃描完成，進入對方的個人主頁介面。

邀請好友

邀請好友的功能，主要是邀請朋友下載抖音 APP 為主。

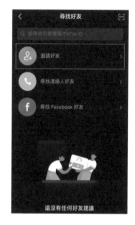

01

點選「邀請好友」。【註：若是沒有綁定手機號碼，可參考「綁定手機號碼」P.82。】

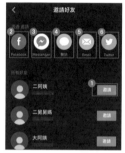

02

進入邀請好友介面，可直接點選「邀請」或透過 Line、Facebook、Messenger、簡訊、Email、Twitter、複製連結或其他方式邀請好友。

❶ Method 01 點選「邀請」。【註：步驟請參考 P.45。】

❷ Method 02 Facebook 邀請。【註：步驟請參考 P.45。】

❸ Method 03 Messenger 邀請。【註：步驟請參考 P.46。】

❹ Method 04 簡訊邀請。【註：步驟請參考 P.47。】

❺ Method 05 Email 邀請。【註：步驟請參考 P.47。】

❻ Method 06 Twitter 邀請。【註：步驟請參考 P.48。】

❼ Method 07 Line 邀請。【註：步驟請參考 P.48。】

❽ Method 08 複製連結邀請。【註：步驟請參考 P.51。】

❾ Method 09 其他方式邀請。【註：步驟請參考 P.51。】

點選「邀請」

M101
點選「邀請」。

M102
已成功邀請好友。

Facebook 邀請

M201
點選「Facebook」。

M202
進入Facebook的「建立貼文」介面。

M203
點選「分享」。【註：可在貼文內輸入邀請朋友的文字後再點選分享。】

M204
可選擇「限時動態」
或「動態消息」。

M205
點選「立即分享」即
可張貼邀請文。

Messenger 邀請

M301
點選「Messenger」。

M302
進入 Messenger 的介
面。

M303
找到要邀請的人,再
點選「發送」。

M304
訊息發送完成。【註:
若要邀請多位朋友,須
一位一位邀請。】

簡訊邀請

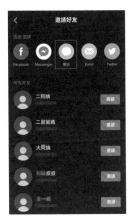

M401
點選「簡訊」。

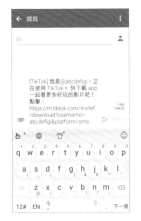

M402
進入撰寫手機簡訊的
介面。

M403
輸入收訊人的手機號
碼。

M404
點選「➤」，訊息發
送完成。

Email 邀請

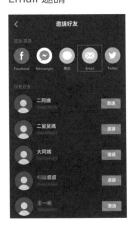

M501
點選「Email」。

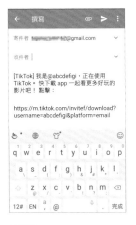

M502
進入撰寫 Email 的介
面。

M503
輸入收件者的電子郵
件地址。

M504
點選「➤」，電子郵
件發送完成。

Twitter 邀請

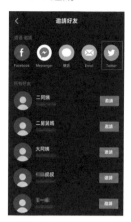

M601

點選「Twitter」。

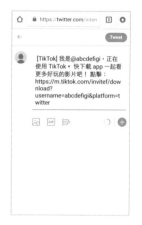

M602

進入撰寫 Twitter 的介面。

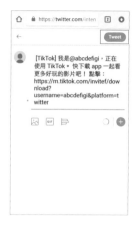

M603

點選「 Tweet 」，即可張貼邀請文。

Line 邀請

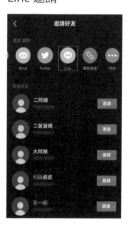

M701

點選「Line」。

M702

跳出 Line 的小視窗，點選「LINE」。

M703

進入 Line 的介面，可點選「好友」、「群組」或「聊天」，選擇要傳
送訊息的對象。

M704

點選傳送訊息的對象。

M705

點選「確定」。

M706

可點選「傳送至聊天
室」或「儲存至記事
本」。

Ⓐ 傳送至聊天室

A01
點選「傳送至聊天室」。

A02
點選「➤」，即可傳送給朋友。

Ⓑ 儲存至記事本

B01
點選「儲存至記事本」。

B02
點選「投稿」，即可張貼在記事本
內。【註：張貼在記事本內較不易被
訊息洗掉。】

複製連結邀請

M801
點選「複製連結」。

M802
複製連結成功後,用戶可將連結分享給好友或其他用戶。

其他方式邀請

M901
點選「其他」。

M902
跳出許多APP選項的小視窗。【註:APP 選項會依手機所安裝的 APP 不同而有所差異,用戶可依自身需求選擇傳送邀請的方式。】

尋找聯絡人好友

01

點選「尋找聯絡人好友」。【註：若是沒有綁定手機號碼，可參考「綁定手機號碼」P.82。】

02

進入手機通訊錄介面，點選「邀請」。

03

進入傳送簡訊的介面，點選「➤」。

04

已成功邀請好友。

`MEMO 2-1-4-5` 尋找 Facebook 好友

01
點選「尋找 Facebook
好友」。

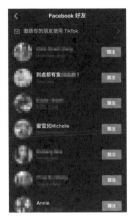

02
進入 Facebook 好友
介面。

03
點選「關注」。

04
已成功關注好友。
【註：若要取消關注，
只須點選「關注」即可
回到步驟 3。】

2-1-5 · 我的 TikCode
SECTION

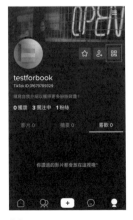

01
點選「⊞」。

02
進入「我的 TikCode」介面。
【註：TikTok 用戶可透過掃描
TikCode 跳至被掃描者的個人
頁面，進而關注對方。】

03

可點選「儲存圖片」或「掃描」。

❶ Method 01 儲存圖片。【註：步驟請參考 P.54。】

❷ Method 02 掃描。【註：步驟請參考 P.55。】

•METHOD ❶

儲存圖片

M101

點選「儲存圖片」。

M102

將我的 TikCode 儲存到手機相簿。

掃描

M201
點選「掃描」。

M202

進入掃描 TikCode 的介面。

❶ 可點選「く」回到「我的 TikCode」
介面。

❷ 點選「相簿」，跳至 P.55 Ⓐ點選
「相簿」。

❸ 直接掃描其他用戶的 TikCode，跳
至 P.56 Ⓑ直接掃描。

❹ 若太暗可點選「☀」，開啟手機的
手電筒功能。

❺ 點選「🔡」回到「我的 TikCode」
介面。

Ⓐ 點選「相簿」

A01
進入相機膠捲，點選
要使用的圖片。

A02
❶ 點選「預覽」。

❷ 若不預覽圖片，
可點選「確定」
跳至步驟 A05。

A03
進入預覽圖片的介
面。【註：點選「上一
步」回到步驟 A02。】

A04
檢視完成後，點選
「確定」。

A05
系統開始自動掃描圖
片。

A06
掃描完成，進入對方
的個人頁面。

Ⓑ 直接掃描

B01
掃描其他用戶的 TikCode。

B02
掃描完成，進入對方的個人主頁介
面。

「三」選單

01

點選「Ｑ」，前往個人主頁介面。

02

進入個人主頁介面後，點選「☰」。

2-2-1 ▸ 編輯個人資料

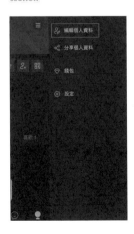

點選「編輯個人資料」。

設定大頭貼

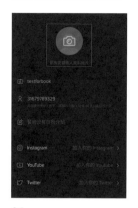

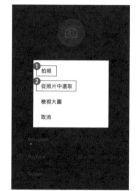

01

點選「📷」。

02

跳出變更大頭照的小視窗，可選擇拍照或從照片中選取。【註：若點選「取消」或「檢視大圖」，系統自動跳回步驟 1。】

❶ Method 01 拍照。【註：步驟請參考 P.33。】

❷ Method 02 照片中選取。【註：步驟請參考 P.34。】

設定暱稱

01

點選暱稱的欄位。

02

輸入新的暱稱。

03

點選「儲存」。

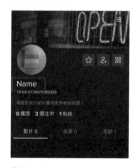

04

暱稱變更完成，系統自動跳回個人主頁介面。

`2-2-1-3` 設定 TikTok ID

01
點選 TikTok ID 的欄位。

02
輸入新的 TikTok ID。

03
點選「儲存」。

04
TikTok ID 變更完成，系統自動跳回個人主頁介面。【註：每 30 天只能修改一次 TikTok ID。】

`2-2-1-4` 編輯自我介紹

01
點選自我介紹的欄位。

02
輸入新的自我介紹內容。

03
點選「儲存」。

04
自我介紹變更完成，系統自動跳回個人主頁介面。

連結 Instagram 帳戶

⇒ 連結 Instagram

01
點選「加入你的Instagram」。

02
進入 Instagram 登入畫面。

03
輸入 Instagram 帳號。

04
輸入 Instagram 密碼。

05
點選「登入」。

06
Instagram 欄位顯示連結的帳戶名稱。

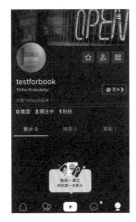

07
點選「儲存」。

08
成功連結Instagram。

⇒ 取消 Instagram 帳戶連結

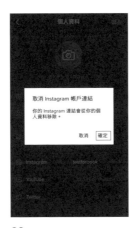

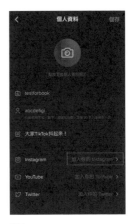

01
點選 Instagram 欄位。

02
跳出取消 Instagram
帳戶連結的小視窗,
點選「確定」。

03
Instagram 欄位變更成
「加入你的 Instagram」。

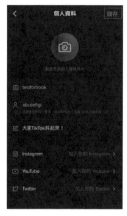

05

已取消 Instagram 帳戶連結，系統自動跳回個人主頁介面。

04

點選「儲存」。

 連結 Youtube 帳戶

⇒ 連結 Youtube

01

點選「加入你的Youtube」。

02

跳出選擇帳戶的視窗，在介面上任選要連結的帳戶。

03

點選「允許」。

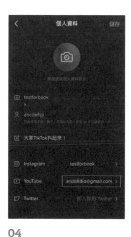

04

Youtube 欄位顯示連結的帳戶名稱。

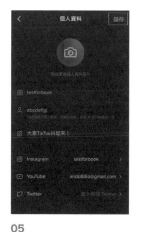

05

點選「儲存」。

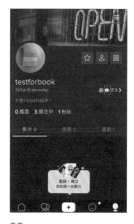

06

成功連結 Youtube。

⇒ 取消 Youtube 帳戶連結

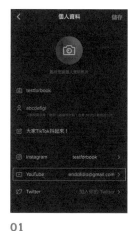

01

點選 Youtube 欄位。

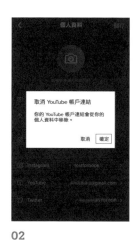

02

跳出取消 Youtube 帳戶連結的小視窗，點選「確定」。

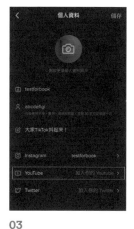

03

Youtube 欄位變更成「加入你的 Youtube」。

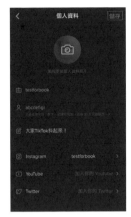

05
已取消 Youtube 帳戶連結，系統自動跳回個人主頁介面。

04
點選「儲存」。

2-2-1-7 **連結 Twitter 帳戶**

⇒ 連結 Twitter

01
點選「加入你的 Twitter」。

02
進入 Twitter 登入畫面。

03
輸入 Twitter 帳號。

04

輸入 Twitter 密碼。

05

點選「授權應用程式」。

06

Twitter 欄位顯示連結的帳戶名稱。

07

點選「儲存」。

08

成功連結 Twitter。
【註：若不取消綁定 Twitter 可跳過以下步驟。】

⇒ 取消 Twitter 帳戶連結

01
點選 Twitter 欄位。

02
跳出取消 Twitter 帳戶連結的小視窗,點選「確定」。

03
Twitter 欄位變更成「加入你的 Twitter」。

04
點選「儲存」。

05
已取消 Twitter 帳戶連結,系統自動跳回個人主頁介面。

2-2-2 分享個人資料
SECTION

01

點選「分享個人資料」。

02

跳出選擇分享方式的小視窗，可選擇以訊息、Facebook、Messenger、簡訊、Twitter、Email、Line、其他或複製連結的方式分享。

❶ Method 01 訊息分享。【註：步驟請參考 P.68。】

❷ Method 02 Facebook 分享。【註：步驟請參考 P.70。】

❸ Method 03 Messenger 分享。【註：步驟請參考 P.71。】

❹ Method 04 簡訊分享。【註：步驟請參考 P.71。】

❺ Method 05 Email 分享。【註：步驟請參考 P.72。】

❻ Method 06 Twitter 分享。【註：步驟請參考 P.72。】

❼ Method 07 Line 分享。【註：步驟請參考 P.73。】

❽ Method 08 其他分享。【註：步驟請參考 P.75。】

❾ Method 09 複製連結分享。【註：步驟請參考 P.76。】

訊息分享

M101
點選「訊息」。

M102
進入「選擇一個聯絡人」介面，可選擇傳送訊息給一個或多個聯絡人。

Ⓐ 選擇一個聯絡人

A01
直接點選想要傳送訊息的連絡人。

A02
跳出發送訊息的小視窗，點選「傳送」。

A03
訊息傳送完成，畫面會自動跳回個人主頁介面。

⑬ 選擇多個聯絡人

B01
點選「多選」。

B02
點選想要傳送訊息的
連絡人。【註：系統
顯示 ⊘ 為選擇成功。】

B03
點選「確認」。

B04
跳出發送訊息的小視
窗，點選「傳送」。

B05
訊息傳送完成，畫面
會自動跳回個人主頁
介面。

Facebook 分享

M201
點選「Facebook」。

M202
進入 Facebook 的「建立貼文」介面。

M203
點選「分享」。【註：可在貼文內輸入要和朋友分享的文字。】

M204
可選擇「限時動態」或「動態消息」。

M205
點選「立即分享」即可張貼分享文。

Messenger 分享

M301
點選「Messenger」。

M302
進入 Messenger 的介面。

M303
找到要邀請的人,再點選「發送」,即可分享。【註:若要分享給多位朋友,須一位一位發送。】

簡訊分享

M401
點選「簡訊」。

M402
進入撰寫手機簡訊的介面。

M403
輸入收訊人的手機號碼。

M404
點選「➤」,即可分享。

Email 分享

M501
點選「Email」。

M502
進入撰寫 Email 的介
面。

M503
輸入收件者的電子郵
件地址。

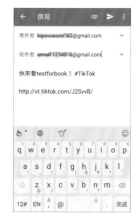

M504
點選「➤」，即可分
享。

Twitter 分享

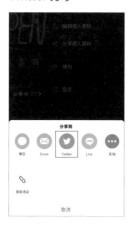

M601
點選「Twitter」。

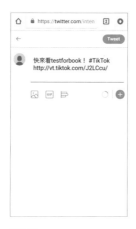

M602
進入撰寫 Twitter 的介
面。

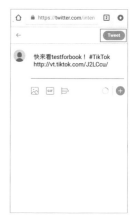

M603
點選「 Tweet 」，即可
張貼分享文。

Line 分享

M701

點選「Line」。

M702

跳出 Line 的小視窗,點選「LINE」。

M703

進入 Line 的介面,可點選「好友」、「群組」或「聊天」,選擇要傳送訊息
的對象。

M704
點選傳送訊息的對象。

M705
點選「確定」。

M706
可點選「傳送至聊天室」或「儲存至記事本」。

A 傳送至聊天室

A01
點選「傳送至聊天室」。

A02
點選「➤」，即可分享給朋友。

⓫ 儲存至記事本

B01

點選「儲存至記事本」。

B02

點選「投稿」，即可張貼在記事本。【註：張貼在記事本內較不易被訊息洗掉。】

・METHOD ⑧

其他分享

M801

點選「其他」。

M802

跳出許多APP選項的小視窗。【註：APP選項會依手機所安裝的 APP 不同而有所差異，用戶可依自身需求選擇傳送分享訊息的方式。】

複製連結

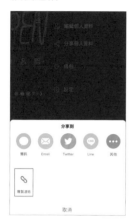

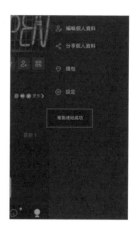

M901

點選「複製連結」。

M902

複製連結成功後,用戶可將連結分享給好友或其他用戶。

2-2-3 錢包
SECTION

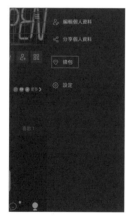

01

點選「錢包」。

02

進入錢包介面,可查看儲值餘額。

儲值方法

01

點選「儲值」。

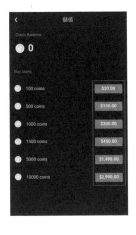

02

點選想要儲值的金額。

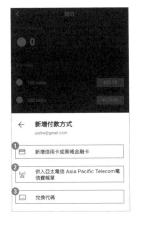

03

選擇付款方式,可點選「新增信用卡或簽帳金融卡」、「併入
電信費帳單」或「兌換代碼」。

❶ Method 01 新增信用卡或簽帳金融卡。【註:步驟請參考 P.78。】

❷ Method 02 併入電信費帳單。【註:步驟請參考 P.79。】

❸ Method 03 兌換代碼。【註:步驟請參考 P.79。】

信用卡或簽帳金融卡

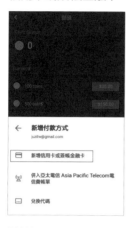

M101
點選「新增信用卡或
簽帳金融卡」。

M102
進入「新增信用卡或
簽帳金融卡」介面。

M103
輸入信用卡號碼。

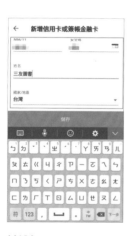

M104
輸入使用者基本資
料。

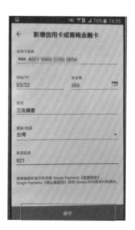

M105
點選「儲存」即可儲
值。

併入電信費帳單

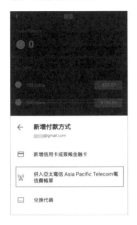

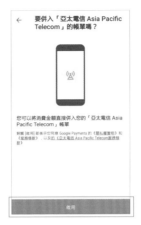

M201
點選「併入電信費帳單」。

M202
點選「啟用」即可儲值。

兌換代碼

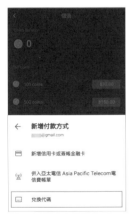

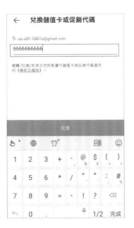

M301
點選「兌換代碼」。

M302
輸入代碼。

M303
點選「兌換」即可儲值。

2-2-4 ▶ 設定
SECTION

點選「設定」。

2-2-4-1 管理我的帳戶

點選「管理我的帳戶」。

⇒ TikTok ID

01
點選「TikTok ID」。

02
TikTok ID 複製成功。

⇒ 我的 TikCode

01
點選「我的 TikCode」。

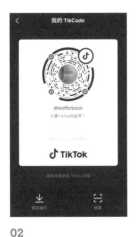

02
進入「我的 TikCode」
介面。【註：TikTok 用
戶可透過掃描 TikCode
跳至被掃描者的個人頁
面，進而關注對方。】

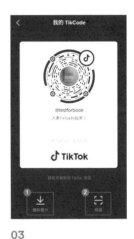

03
可點選「儲存圖片」或
「掃描」。

❶ Method 01 儲存圖片。
【註：步驟請參考 P.54。】

❷ Method 02 掃描。【註：
步驟請參考 P.55。】

⇒ 綁定手機號碼

01

點選「電話號碼」。

02

輸入要綁定的手機號碼。

03

點選「→」，進入下一步。

04

進入輸入驗證碼與設定密碼的畫面，等待系統用簡訊傳送驗證碼。

05

點選簡訊 APP，查看簡訊驗證碼。

06

回到 TikTok 介面，輸入簡訊驗證碼。

07
輸入想設定的密碼。

08
點選「」。

09
成功綁定手機號碼。

⇒ 儲存登入資訊

01
系統預設為開啟,若要關閉須點選「儲存登入資訊」。

02
「儲存登入資訊」功能關閉。【註:若要開啟功能,須再次點選「儲存登入資訊」,即可開啟。】

點選「隱私設定」。

⇒ 允許聯絡人找到我

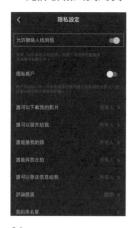

01

系統預設為開啟，若要關閉須點選「允許聯絡人找到我」。【註：系統預設為所有人。】

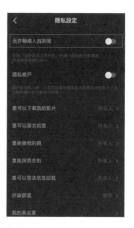

02

「允許聯絡人找到我」功能關閉。

【註：若要開啟功能，須再次點選「允許聯絡人找到我」即可開啟。】

⇒ 隱私帳戶

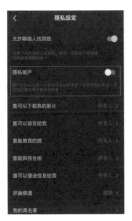

01
點選「隱私帳戶」。
【註：系統預設為關閉。】

02
成功開啟「隱私帳戶」功能。【註：若不關閉「隱私帳號」功能可跳過以下步驟。】

03
點選「隱私帳戶」。

04
跳出「變更隱私」的小視窗。

05
點選「確認」。【註：若點選「取消」，則「隱私帳戶」功能保持開啟狀態。】

06
成功關閉「隱私帳戶」功能。

⇒ 誰可以下載我的影片

01
點選「誰可以下載我
的影片」。【註：系
統預設為所有人。】

02
進入「誰可以下載我的影
片」介面。

❶ 可點選「く」，回到「隱
私設定」介面。

❷ 點選「關閉」，進入步
驟 3 變更設定。

03
選擇「關閉」。

04
點選「く」，回到隱私
設定介面。

05
成功變更「誰可以下
載我的影片」設定。

⇒ 誰可以留言給我

01

點選「誰可以留言給
我」。【註：系統預
設為所有人。】

02

進入「誰可以留言給我」
介面，可點選「く」、「好
友」或「關閉」。

❶ 點選「好友」。

❷ 點選「關閉」。

❸ 點選「く」，回到隱私設
定介面。

① 點選「好友」

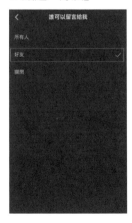

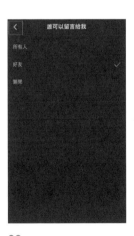

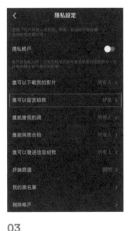

01

點選「好友」。

02

點選「く」，回到隱私
設定介面。

03

成功將「誰可以留言
給我」設定為「好友」。

② 點選「關閉」

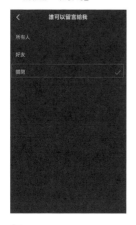

01

點選「關閉」。

02

點選「く」，回到隱私設定介面。

03

成功將「誰可以留言給我」設定為「關閉」。

⇒ 誰能搶我的鏡

01

點選「誰能搶我的鏡」。【註：系統預設為所有人。】

02

進入「誰能搶我的鏡」介面，可點選「く」、「好友」或「關閉」。

❶ 點選「好友」。

❷ 點選「關閉」。

❸ 點選「く」，回到隱私設定介面。

① 點選「好友」

01
點選「好友」。

02
點選「く」，回到隱私
設定介面。

03
成功將「誰能搶我的
鏡」設定為「好友」。

② 點選「關閉」

01
點選「關閉」。

02
點選「く」，回到隱私
設定介面。

03
成功將「誰能搶我的
鏡」設定為「關閉」。

⇒ 誰能與我合拍

02

進入「誰能與我合拍」介面，可點選「く」、「好友」或「關閉」。

❶ 點選「好友」。

❷ 點選「關閉」。

❸ 點選「く」，回到隱私設定介面。

01

點選「誰能與我合拍」。【註：系統預設為所有人。】

① 點選「好友」

01

點選「好友」。

02

點選「く」，回到隱私設定介面。

03

成功將「誰能與我合拍」設定為「好友」。

② 點選「關閉」

01
點選「關閉」。

02
點選「く」，回到隱私
設定介面。

03
成功將「誰能與我合
拍」設定為「關閉」。

⇒ 誰可以發送信息給我

01
點選「誰可以發送信
息給我」。【註：系
統預設為所有人。】

02
進入「誰可以傳訊息給我」
介面，可點選「く」、「好
友」或「關閉」。

❶ 點選「好友」。

❷ 點選「關閉」。

❸ 點選「く」，回到隱私設
定介面。

① 點選「好友」

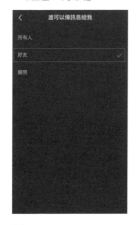

01

點選「好友」。

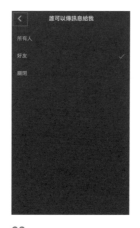

02

點選「〈」，回到隱私
設定介面。

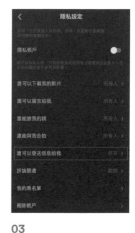

03

成功將「誰可以發送
信息給我」設定為
「好友」。

② 點選「關閉」

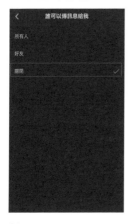

01

點選「關閉」。

02

點選「〈」，回到隱私
設定介面。

03

成功將「誰可以發送
信息給我」設定為
「關閉」。

⇒ 評論篩選

02

進入「評論篩選」介面。

❶ 點選「＜」，回到「隱私設定」介面。

❷ 點選「開啟關鍵字篩選」，進入步驟 3 變更設定。

01

點選「評論篩選」。

【註：系統預設為關閉。】

03

點選「新增關鍵字」。

04

畫面出現可輸入關鍵字的欄位。

05

輸入想設定的關鍵字。

06

點選「下一頁」或介
面空白處。

07

完成一組關鍵字設
定。【註：若要設定多
組關鍵字，須回到步驟
3再次新增。】

08

點選「く」，回到「隱
私設定」介面。

09

已啟用「評論篩選」
功能。【註：若不刪
除關鍵字、不關閉評
論篩選功能，可跳過
以下步驟。】

10

啟用「評論篩選」功能後，
可點選想要刪除的關鍵字
或點選「◯」關閉此功能。

❶ 刪除的關鍵字。

❷ 點選「◯」關閉功能。

① 刪除部分關鍵字

01
點選想要刪除的關鍵字。

02
點選「—」。

03
已成功刪除部分關鍵字。

② 點選「」關閉功能

01
點選「」。

02
已關閉「開放關鍵字篩選」功能。
【註：點選「」關閉「開放關鍵字篩選」功能後，設定過的關鍵字會全部被刪除。】

03

點選「く」，回到「隱私設定」介面。

04

已關閉「評論篩選」功能。

⇒ 我的黑名單

01

點選「我的黑名單」。

02

進入「我的黑名單」介面，可查看
被用戶封鎖的人。

⇒ 刪除帳戶

01

點選「刪除帳戶」。

02

跳出「刪除帳戶」視窗。

❶ 點選「取消」回到「隱私設定」
介面。

❷ 點選「下一步」，進入步驟 3 繼
續刪除帳戶。

03

進入「刪除帳戶」介面。

04

閱讀完説明並確認要刪除帳戶後，
點選「繼續」。

05

跳出「確認」小視窗。

❶ 點選「取消」回到步驟 3「刪除
帳戶」介面。

❷ 點選「刪除帳戶」，進入步驟 6
繼續刪除帳戶。

06

刪除帳戶完成，系統自動跳至未登
入的首頁介面。

2-2-4-3 **推播通知**

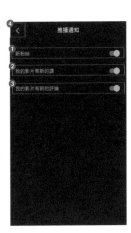

01

點選「推播通知」。

02

進入「推播通知」介面。

❶ 點選「新粉絲」。【註：系統預
設為開啟。】

❷ 點選「我的影片有新的讚」。
【註：系統預設為開啟。】

❸ 點選「我的影片有新的評論」。
【註：系統預設為開啟。】

❹ 可點選「＜」，回到「設定」
介面。

① 點選「新粉絲」

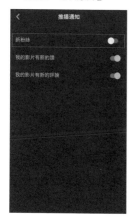

② 點選「我的影片有新的讚」

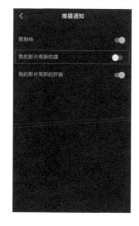

點選「新粉絲」後，
關閉「新粉絲」推播
通知。【註：若要開
啟推播通知，須再次點
選「新粉絲」。】

點選「我的影片有新的讚」
後，關閉「我的影片有新
的讚」推播通知。【註：若
要開啟推播通知，須再次點
選「我的影片有新的讚」。】

③ 點選「我的影片有新的評論」

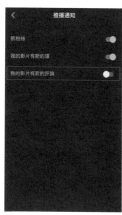

點選「我的影片有新的評論」後，關閉「我的影片有新
的評論」推播通知。【註：若要開啟推播通知，須再次點選
「我的影片有新的評論」。】

螢幕使用時間

點選「螢幕使用時間」。

⇒ 螢幕時間管理

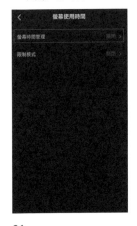

01

點選「螢幕時間管理」。【註：系統預設為關閉。】

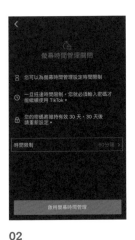

02

點選「時間限制」。

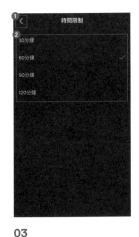

03

進入「時間限制」介面。

❶ 可點選「く」回到「螢幕時間管理」介面。

❷ 可選擇 30、60、90 或 120 分鐘。【註：系統預設為 60 分鐘，以下以 60 分鐘為例。】

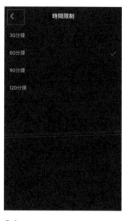

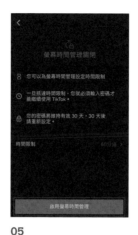

04

選擇時間長度後，點選「く」回到「螢幕時間管理」介面。

05

點選「啟用螢幕時間管理」。

06

進入「設定密碼」介面。

07

輸入要設定的密碼。

08

點選「➡」。

09

進入「確認密碼」介面。

10

輸入步驟 7 設定的密碼。

11

點選「➡」，進入下一步。

12

螢幕時間管理啟動成功。

13

點選「く」，回到螢幕使用時間介面。

14

開啟「螢幕時間管理」。

15

「螢幕時間管理」開啟後，可點選「修改密碼」或「關閉時間限制」。

❶ 點選「修改密碼」。【註：步驟請參考 P.103。】

❷ 點選「關閉時間限制」。【註：步驟請參考 P.105。】

① 點選「修改密碼」

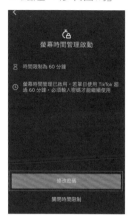

01

點選「修改密碼」。

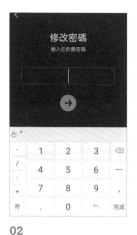

02

進入「修改密碼」介面。

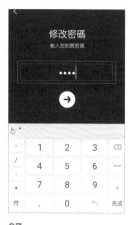

03

輸入舊密碼。

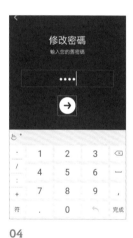

04

點選「 ➡ 」，進入下一步。

05

進入「輸入新密碼」介面。

06

輸入新密碼。

07

點選「→」，進入下一步。

08

進入「確認密碼」介面。

09

輸入步驟 6 設定的密碼。

10

點選「→」，進入下一步。

11

密碼修改成功。

② 點選「關閉時間限制」

01
點選「關閉時間限制」。

02
進入「停止螢幕時間
管理」介面。

03
輸入密碼。

04
點選「 → 」，進入下
一步。

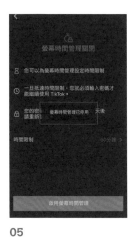

05
「螢幕時間管理」已
停用。

06
已關閉「螢幕時間管
理」。

⇒ 限制模式

01
點選「限制模式」。
【註：系統預設為關
閉。】

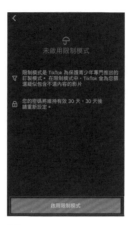

02
點選「啟用限制模
式」。

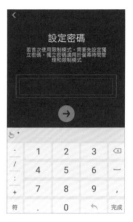

03
進入「設定密碼」介
面。

04
輸入要設定的密碼。

05
點選「➡」，進入下
一步。

06
進入「確認密碼」介
面。

07

輸入步驟 4 設定的密碼。

08

點選「⊕」，進入下一步。

09

限制模式啟動成功。

10

限制模式啟動成功後，系統會自動跳至首頁。【註：若不修改密碼、不關閉限制模式，可跳過以下步驟。】

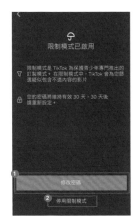

11

「限制模式」開啟後，可點選「修改密碼」或「停用限制模式」。

❶ 點選「修改密碼」。【註：步驟請參考 P.103。】

❷ 點選「停用限制模式」。【註：步驟請參考 P.105。】

① 點選「修改密碼」

01

點選「修改密碼」。

02

進入「修改密碼」介
面。

03

輸入舊密碼。

04

點選「➔」，進入下
一步。

05

進入「輸入新密碼」
介面。

06

輸入新密碼。

07
點選「➔」,進入下一步。

08
進入「確認密碼」介面。

09
輸入步驟 8 設定的密碼。

10
點選「➔」。

11
密碼修改成功。

② 點選「停用限制模式」

01

點選「停用限制模式」。

02

進入「停用限制模式」介面。

03

輸入密碼。

04

點選「➔」，進入下一步。

05

「限制模式」已停用。

06

限制模式停用後，系統會自動跳至首頁介面。

動態壁紙

01

點選「動態壁紙」。

02

進入「動態壁紙」介面,在此可查看用戶所儲存的動態壁紙。【註:儲存動態壁紙步驟請參考 P.180。】

一般設定

點選「一般設定」。

⇒ 切換語言

01
點選「切換語言」。

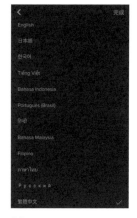

02
進入「切換語言」的
介面。

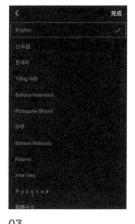

03
選擇想要切換的語言。

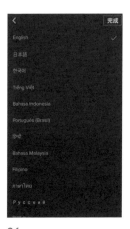

04
點選「完成」。

05
系統設定中。

06
完成語言切換後,系
統會自動跳至首頁介
面。

使用條款

01

點選「使用條款」。

02

進入「使用條款」介面，用戶可自
行閱讀。

03

❶ 可點選「く」回到「設定」介面。
❷ 點選「同意」，進入步驟 4。

04

點選「同意」後，系統會自動跳至「設
定」介面。

社群自律公約

01

點選「社群自律公約」。

02

進入「社群自律公約」介面,用戶可自行閱讀。

03

❶ 可點選「く」回到「設定」介面。

❷ 點選「同意」,進入步驟4。

04

點選「同意」後,系統會自動跳至「設定」介面。

隱私權政策

01

點選「隱私權政策」。

02

進入「隱私權政策」介面，用戶可自行閱讀。

03

❶ 可點選「く」回到「設定」介面。

❷ 點選「同意」，進入步驟 4。

04

點選「同意」後，系統會自動跳至「設定」介面。

關於 TikTok

點選「關於 TikTok」。

⇒ 瀏覽 TikTok 網站

01
點選「瀏覽 TikTok 網
站」。

02
介面連結到 TikTok 網站。

⇒ TikTok 官方電子郵件

01
點選「TikTok 官方電
子郵件」。

02
成功複製 TikTok 官方電子郵件
地址。【註:若有疑問可寄送電子
郵件給 TikTok 官方詢問。】

意見反應與說明

01

點選「意見反應與說明」。

02

進入「回報問題」介面，可點選「提出建議」、「帳號／個人主頁」、「影片」、「卡頓／當機／無回應／刷不了」、「關注／喜歡／評論／訊息」、「其他使用意見反應」、「舉報／投訴」、「其他問題」。

⇒ 提出建議

01

點選「提出建議」。

02

點選「提出建議」。【註：可依個人需求繼續點選問題的細節並選填問題描述，詳細回報問題的方法請參考 P.120。】

⇒ 帳號／個人主頁

01
點選「帳號／個人主頁」。

02
可點選「帳號」、「個人主頁」或「個人資料」。【註：可依個人需求繼續點選問題的細節並選填問題描述，詳細回報問題的方法請參考 P.120。】

⇒ 影片

01
點選「影片」。

02
可點選「播放」、「錄製」、「編輯」、「上傳」、「儲存」或「React」。【註：可依個人需求繼續點選問題的細節並選填問題描述，詳細回報問題的方法請參考 P.120。】

⇒ 卡頓／當機／無回應／刷不了

01
點選「卡頓／當機／無回應／刷不了」。

02
可點選「當機」、「無回應」、「卡頓／操作不流暢」或「無法連線／刷不出新內容」。【註：可依個人需求繼續點選問題的細節並選填問題描述，詳細回報問題的方法請參考 P.120。】

⇒ 關注／喜歡／評論／訊息

01
點選「關注／喜歡／
評論／訊息」。

02
可點選「關注／粉絲」、「喜
歡」、「評論」、「私訊」、「系
統訊息」或「推送」。【註：可
依個人需求繼續點選問題的細節並
選填問題描述，詳細回報問題的方
法請參考 P.120。】

⇒ 其他功能使用意見反應

01
點選「其他功能使用
意見反應」。

02
可點選「搜尋」、「推薦」、「分
享」或「其他功能異常」。
【註：可依個人需求繼續點選問題
的細節並選填問題描述，詳細回報
問題的方法請參考 P.120。】

⇒ 舉報／投訴

01
點選「舉報／投訴」。

02
可點選「舉報」或「舉報／投訴
其他問題」。【註：可依個人需
求繼續點選問題的細節並選填問題
描述，詳細回報問題的方法請參考
P.120。】

⇒ 其他問題

01
點選「其他問題」。

02
可點選「浮水印」或「其他問題」。
【註：可依個人需求繼續點選問題的細節並選填問題描述，詳細回報問題的方法請參考 P.120。】

⇒ 回報問題的方法【註：此處以回報「播放影片時當機」問題為示範。】

01
點選「卡頓／當機／
無回應／刷不了」。

02
點選「當機」。

03
點選「播放影片時當
機」。

04

進入回饋意見的介面，可點選「是」、「否」或直接點選「回饋意見」。

❶ 點選「是」或「否」，進入步驟 5。

❷ 點選「回饋意見」，跳至步驟 7。

05

點選「是」或「否」。【註：此處以「否」為示範。】

06

點選「回饋意見」。

07

進入意見反應的介面。

08

輸入文字描述問題。

09

點選「」。

10

跳出小視窗，可點選「拍攝照片」、「 從圖庫中選取」或「取消」。【註：「拍攝照片」、「 從圖庫中選取」方法請參考 P.33-34，若點選「取消」會回到意見反應的介面。】

11

上傳完相片後，輸入聯絡人電子郵件。

12

點選「傳送」即可回報問題。

清理快取

01

點選「清理快取」。

02

跳出小視窗，可選擇「清除」或「取消」。

❶ 點選「清除」，進入步驟3。

❷ 點選「取消」回到「設定」介面。

03

清理快取成功。

2-2-4-13 登出

01
點選「登出」。

02
跳出「確定退出嗎？」小視窗，可選擇「取消」或「確定」。

❶ 點選「取消」回到「設定」介面。

❷ 點選「確定」，進入步驟 3。

03
成功登出，系統會自動跳至首頁介面。

關注影片及
互動方法

Focus on videos &
interactive methods

首頁介面

Home Interface

點選「🏠」，進入首頁介面。

3-1-1、「🔍」搜尋

進入首頁介面後，可點選「🔍」或直接將畫面往右滑，進入影片搜尋介面。

❶ Method 01 點選「🔍」。

❷ Method 02 直接將畫面往右滑。

· METHOD ❶

點選「🔍」

M101

點選「🔍」。

M102

跳至影片搜尋介面。

· METHOD ❷

直接將畫面往右滑

M201

用手直接將畫面往右
滑。

M202

將畫面往右滑。

M203

跳至影片搜尋介面。

3-1-1-1 「影片搜尋」介面介紹

名稱	功能
❶ ⛶	點選後跳至「掃描 TikCode」介面。【註:「掃描 TikCode」操作請參考 P.42。】
❷ 搜索	點選後進入「搜索」介面。【註:「搜索」操作請參考 P.129。】
❸ 〉	點選後可回到「首頁」介面。【註:「首頁」介面請參考 P.26。】
❹ 動態 Banner	輪播各式官方活動與資訊公告。
❺ 「#」爆紅標籤影片區	點選後跳至爆紅標籤介面,其中收錄有使用相同爆紅標籤的影片。【註:爆紅標籤介面請參考 P.130。】
❻ 「#」爆紅標籤名稱	點選後跳至爆紅標籤介面,爆紅標籤的名稱主要是由官方訂定且每日新增一個,但用戶也可以自行向 TikTok 投稿。
❼ 播放清單累積觀看次數	同一個播放清單內影片的累積觀看次數總和。【註:單位 m 為百萬次。】
❽ 播放清單中的影片	點選後可直接觀看影片。

⇒ 搜索

01

點選「搜索」。

02

進入「搜索」介面。

03

輸入想搜索的關鍵
字。

04

點選「搜尋」。

05

跳出搜尋結果,搜尋結果
共分成用戶、聲音與標籤。
【註:系統預設會先顯示「用
戶」的搜尋結果。】

❶ 點選「用戶」。

❷ 點選「聲音」。

❸ 點選「標籤」。

① 點選「用戶」　　　　② 點選「聲音」　　　　③ 點選「標籤」

點選「用戶」，畫面顯示「用戶」的搜尋結果。

點選「聲音」，畫面顯示「聲音」的搜尋結果。

點選「標籤」，畫面顯示「標籤」的搜尋結果。

3-1-1-2 「#」爆紅標籤介面介紹

名稱	功能
❶ 〈	點選後可回到「影片搜尋」介面。【註：請參考 P.128。】
❷ ⋯	點選後會跳出分享方式的小視窗。【註：步驟請參考 P.131，iOS 介面為「⌁」。】
❸ 收藏	點選後可收藏此爆紅標籤。
❹ 切換	點選後可切換下方影片區的影片排序，有「熱門」與「最新」兩種排序方法。【註：系統預設為「熱門」。】
❺ 影片區	收錄全部有使用爆紅標籤的影片，點選即可觀看影片。
❻ 拍攝鈕	點選後跳至「建立影片」介面。【註：「建立影片」介面請參考 P.28。】

⇒ 「⋯」選單

01
點選「⋯」。

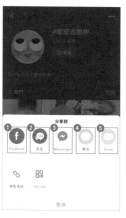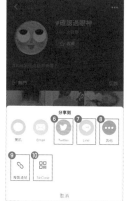

02
跳出選擇分享方式的小視窗，可選擇以 Facebook、訊息、Messenger、Twitter、Email、Line、其他、複製連結的方式或 TikCode 分享。

❶ Method 01 Facebook 分享。【註：步驟請參考 P.70。】

❷ Method 02 訊息分享。【註：步驟請參考 P.68。】

❸ Method 03 Messenger 分享。【註：步驟請參考 P.71。】

❹ Method 04 簡訊分享。【註：步驟請參考 P.71。】

❺ Method 05 Email 分享。【註：步驟請參考 P.72。】

❻ Method 06 Twitter 分享。【註：步驟請參考 P.72。】

❼ Method 07 Line 分享。【註：步驟請參考 P.73。】

❽ Method 08 其他分享。【註：步驟請參考 P.75。】

❾ Method 09 複製連結分享。【註：步驟請參考 P.76。】

❿ Method 10 TikCode 分享。【註：步驟請參考 P.132。】

TikCode 分享

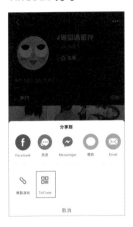

M1001
點選「TikCode」。

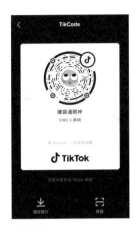

M1002
進入爆紅標籤介面的
TikCode介面。【註：
TikTok 用戶可透過掃
描 TikCode 跳至爆紅
標籤介面。】

M1003
可點選「儲存圖片」
或「掃描」。

❶ 點選「儲存圖片」，
　進入步驟 M1004。
❷ 點選「掃描」，跳
　至步驟 M1006。

M1004
點選「儲存圖片」。

M1005
將我的 TikCode 成功
儲存到手機相簿。

M1006
進入掃描 TikCode 介
面。【註：掃描步驟請
參考 P.42。】

3-1-2 · 推薦
SECTION

進入首頁介面後，可點選「推薦」、「⬟」、或直接將
畫面往下滑，進入影片搜尋介面。

❶ Method 01 點選「推薦」。【註：步驟請參考 P.133。】

❷ Method 02 點選「⬟」。【註：步驟請參考 P.134。】

❸ Method 03 將畫面往下滑。【註：步驟請參考 P.134。】

· METHOD ❶

點選「推薦」

M101
點選「推薦」。

M102
系統開始重新推薦影
片。

M103
成功推薦新影片。

點選「⬟」

M201

點選「⬟」。

M202

成功推薦新影片。

直接將畫面往下滑

M301

用手指直接將畫面往下滑，系統開始重新推薦影片。

M302

成功推薦新影片。

3-1-3 <small>SECTION</small> ‧ 關注

<small>步驟 3-1-3-1</small> 關注別人

進入主頁介面後，可點選「⊕」直接關注或進入對方的個人頁面點選「關注」。

❶ Method 01 點選首頁介面的「⊕」。【註：步驟請參考 P.135。】

❷ Method 02 進入對方的個人頁面。【註：步驟請參考 P.136。】

‧METHOD ❶

點選主頁頁面的「⊕」

M101
點選「⊕」。

M102
點選「⊕」後，「⊕」會變更成「✓」。

M103
「✓」消失時，即成功關注對方。

進入對方的個人頁面點選「關注」

從主頁介面要進入對方個人主頁介面的方法有兩種,分別是「點選對方的大頭照」或「直接將畫面往左滑」。

Ⓐ 點選對方的大頭照

A01
點選對方的大頭照。

A02
進入對方的個人頁面。

A03
點選「關注」。

A04
「關注」變更成「&✓」,
代表已成功關注對方。

❸ 直接將畫面往左滑

B03

進入對方的個人頁面，
點選「關注」。

B01

用手直接將畫面往左
滑。

B02

將畫面往左滑。

B04

「關注」變更成「」，
代表已成功關注對方。

3-1-3-2 **取消關注別人**

01

進入已關注對象的個人頁面，點選
「 」。

02

「 」變更成「關注」，代表已成
功取消關注。

3-1-4、按讚

3-1-4-1 對影片按讚

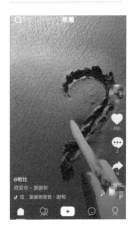

01
進入首頁介面後，點選「♥」。

02
「♥」變更成「♥」，代表已成功對影片按讚。

3-1-4-2 對影片收回讚

01
點選「♥」。

02
「♥」變更成「♥」，代表已成功對影片收回讚。

3-1-5、評論
SECTION

3-1-5-1 自己的評論

⇒ 發佈

01

進入首頁介面後，點選「☺」。

02

系統跳出評論的視窗，點選「留下你的讚美吧！」。

03

跳出可輸入評論的欄位，輸入想評論的文字。

04

點選「@」。

05

進入「@好友」介面。

06

點選要標註的好友。

07

點選要標註的好友後，系統自動回到輸入評論的介面，已成功標註好友。

08

點選「☺」。

09

跳出選擇表情符號的視窗，點選想要使用的表情符號。

10

成功選擇表情符號。

11

輸入完評論後，可直接點選「✈」或勾選「評論並轉發」。

❶ Method 01 直接點選「✈」。【註：步驟請參考 P.141。】

❷ Method 02 勾選「評論並轉發」。【註：步驟請參考 P.141。】

直接點選「✈」

M101
點選「✈」

M102
成功發佈評論。

勾選「評論並轉發」

M201
勾選「評論並轉發」。

M202
點選「✈」。

M203
已成功發佈評論並轉
發影片。【註：可在
關注介面與個人主頁
介面的摘要裡看見自
己轉發的影片。】

⇒ 刪除或複製個人評論

 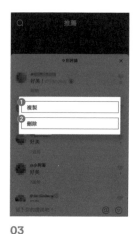

01
先發佈一則評論。

02
點選自己發佈的評論。

03
跳出小視窗,可點選
「複製」或「刪除」。
❶ 複製。
❷ 刪除。

① 複製評論

02
複製自己的評論後,點選
「留下你的讚美吧!」。

01
點選「複製」。

03

跳出輸入評論的介面，長按「留下你的讚美吧！」，跳出「貼上」。

04

點選「貼上」。

05

成功貼上複製的評論。

② 刪除評論

01

點選「刪除」。

02

已成功刪除自己的評論。

別人的評論

01

點選「⊙」。

02

進入影片評論的介面。

03

點選別人的評論。

04

跳出小視窗。

144

⇒ 回覆

01

點選「回覆」。

02

進入回覆對方評論的
介面。

03

輸入回覆的內容。

04

點選「✈」。

05

成功回覆對方的評論。

⇒ 轉發

01

點選「☺」。

02

進入影片評論的介面。

03

點選想用來轉發影片
的評論。

04

跳出小視窗。

05

點選「轉發」。

06

進入評論並轉發的介
面。

07

輸入評論的內容。

08

點選「➤」。

09

已成功回覆並轉發對方的評論。【註：可在關注介面與個人介面的摘要裡看見自己轉發的影片。】

⇒ 用私訊回覆

01

點選「💬」。

02

進入影片評論的介面。

03

點選想用私訊回覆的評論。

04

跳出小視窗。

05

點選「用私訊回覆」。

06

進入回覆對方評論的
介面。

07

輸入回覆的內容。

08

點選「傳送」。

09

已成功用私訊回覆對
方的評論。【註：可
在訊息介面查看自己
傳送給對方的私訊。】

⇒ 複製與貼上

01
點選「⊙」。

02
進入影片評論的介面。

03
點選想複製的評論。

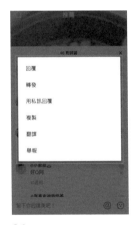

04
跳出小視窗。

05
點選「複製」。

06
點選「留下你的讚美
吧！」。

07

跳出輸入評論的介面。

08

長按「留下你的讚美吧！」，跳出「貼上」。

09

點選「貼上」。

10

成功貼上複製的評論。

⇒ 翻譯

01

點選「☺」。

02

進入影片評論的介面。

03

點選想翻譯的評論。

04

跳出小視窗。

05

點選「翻譯」。

06

系統自動翻譯別人的
評論。

⇒ 舉報別人的評論

01

點選「☺」。

02

進入影片評論的介
面,點選想舉報的評
論。

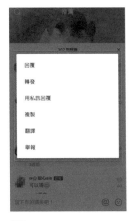

03

跳出小視窗。

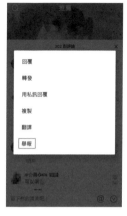

05

跳至「舉報」介面，可依需求選擇舉報的原因。可點選「自傷自殘」、「騷擾或霸凌」、「低俗色情」、「暴力傷害」、「垃圾訊息」、「侵犯版權」、「仇恨言論」、「恐怖主義」、「非法販賣毒品、武器」或「其他」。

04

點選「舉報」。

⇒ **舉報的方法**【註：此處以舉報「垃圾訊息」問題為示範。】

01

點選「垃圾訊息」。

02

進入描述舉報說明的介面，輸入舉報說明與描述。

03

輸入文字描述問題。

04

點選「🖼」。

05

跳至相簿介面,可點選要上傳的圖片。

06

上傳完圖片後,點選「送出」即可舉報。

⇒ 按讚

01

點選「💬」。

02

跳出影片的評論介面。

03

點選喜歡的評論的「♥」。

04

「🤍」變更成「🖤」，代表已成功對別人的評論按讚。

⇒ 收回讚

01

對別人的評論按過讚後，再次點選「🖤」。

02

「🖤」變更成「🤍」，代表已成功對別人的評論收回讚。

3-1-6、分享與其他
SECTION

3-1-6-1 分享

01

點選「➤」。

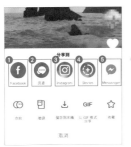 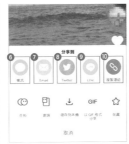

02

跳出選擇分享方式的視窗。

❶ Method 01 Facebook 分享。【註：步驟請參考 P.156。】

❷ Method 02 訊息分享。【註：步驟請參考 P.157。】

❸ Method 03 Instagram 分享。【註：步驟請參考 P.159。】

❹ Method 04 Stories 分享。【註：步驟請參考 P.160。】

❺ Method 05 Messenger 分享。【註：步驟請參考 P.161。】

❻ Method 06 簡訊分享。【註：步驟請參考 P.161。】

❼ Method 07 Email 分享。【註：步驟請參考 P.162。】

❽ Method 08 Twitter 分享。【註：步驟請參考 P.162。】

❾ Method 09 Line 分享。【註：步驟請參考 P.163。】

❿ Method 10 複製連結分享。【註：步驟請參考 P.165。】

⓫ Method 11 其他分享。【註：步驟請參考 P.165。】

Facebook 分享

M101
點選「Facebook」。

M102
進入 Facebook 的「建立貼文」介面。

M103
點選「分享」。

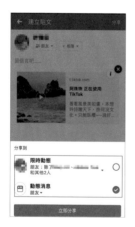

M104
可選擇「限時動態」或「動態消息」。

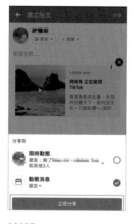

M105
點選「立即分享」即可分享。

訊息分享

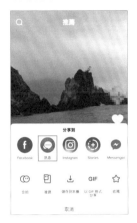

M201
點選「訊息」。

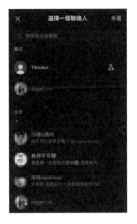

M202
進入「選擇一個聯絡人」介面,可
選擇傳送訊息給一個或多個聯絡
人。

A 選擇一個聯絡人

A01
直接點選想要傳送訊
息的連絡人。

A02
跳出發送訊息的小視
窗,點選「傳送」。

A03
訊息傳送完成,畫面
會自動跳回首頁介
面。

B 選擇多個聯絡人

B01
點選「多選」。

B02
點選想要傳送訊息的
連絡人。

B03
點選「確認」。

B04
跳出發送訊息的小視
窗,點選「傳送」。

B05
訊息傳送完成,畫面
會自動跳回首頁介
面。

Instagram 分享

M301
點選「Instagram」。

M302
可點選「動態消息」或「Stories」。

Ⓐ 點選「動態消息」

A01
點選「動態消息」。

A02
選好影片裁切的比例
後，點選「→」。

A03
編輯完影片的封面、
剪輯與濾鏡效果後，
點選「下一步」。

A04
點選「分享」，即可
分享。

⑱ 點選「Stories」

B01
點選「Stories」。

B02
編輯完影片之後，點
選「傳送對象」。

B03
點選「分享」或「傳
送」，即可分享。

・METHOD ④

Stories 分享

M401
點選「Stories」。

M402
編輯完影片之後，點
選「傳送對象」。

M403
點選「分享」或「傳
送」，即可分享。

Messenger 分享

M501
點選「Messenger」。

M502
進入 Messenger 的介面。

M503
點選「發送」即可分享。

簡訊分享

M603
輸入收訊人的手機號碼。

M601
點選「簡訊」。

M602
進入撰寫手機簡訊的介面。

M604
點選「➤」，即可分享。

Email 分享

M701
點選「Email」。

M702
進入撰寫 Email 的介面。

M703
輸入收件者的電子郵件地址。

M704
點選「➤」，即可分享。

Twitter 連結分享

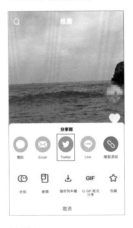

M801
點選「Twitter」。

M802
進入撰寫 Twitter 的介面。

M803
點選「 Tweet 」，即可分享。

Line 分享

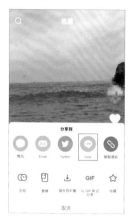

M901
點選「Line」。

M902
跳出 Line 的小視窗，
點選「LINE」。

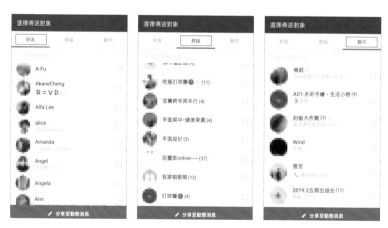

M903
進入 Line 的介面，可點選「好友」、「群組」或「聊天」，選擇
要傳送訊息的對象。

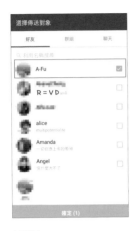

M904

點選訊息傳送對象。

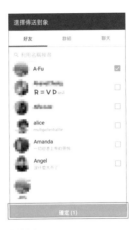

M905

點選「確定」。

M906

可點選「傳送至聊天
室」或「儲存至記事
本」進行分享。

❶ 點選「傳送至聊
　天 室 」， 進 入
　M907。

❷ 點選「儲存至記
　事 本 」， 跳 至
　M908。

M907

點選「➤」即可分享。

M908

點選「投稿」即可分
享。

複製連結分享

M1001
點選「複製連結」。

M1002
複製連結成功後,用戶可依自身需
求選擇貼上與傳送訊息的方式。

其他分享

M1101
點選「其他」。

M1102
跳出許多APP選項的小視窗。【註:
APP 選項會依手機所安裝的 APP 不
同而有所差異,用戶可依自身需求選
擇傳送訊息的方式。】

其他功能

⇒ 合拍

01

點選「➜」。

02

跳出分享的視窗。

03

點選「合拍」。

04

跳至拍攝合拍影片的介面，點選「⬤」開始拍攝影片。【註：在拍攝前可點選「切換鏡頭」、「速度」、「美顏開」、「計時器」、「更多」或「道具」進行設定，詳細說明請參考 P.196。】

05

持續拍攝影片。

06

影片拍攝完成，點選「下一步」。
【註：在此可點選「特效」、「選擇
封面」、「濾鏡」或「表情」進行後
製，詳細說明請參考 P.227。】

07

進入發佈影片的介面，點選「發佈」即可發佈合拍的
影片。【註：在此可輸入貼文內容或進行隱私權限等設定，
詳細說明請參考 P.246。】

⇒ 搶鏡

01

點選「➔」。

02

跳出分享的視窗。

03

點選「搶鏡」。

04

跳至拍攝搶鏡影片的介面,點選「⬤」開始拍攝影片。【註:在拍攝前可點選「切換鏡頭」、「速度」、「美顏開」、「計時器」、「更多」或「道具」進行設定,詳細說明請參考 P.196。】

05

持續拍攝影片。

06

影片拍攝完成，點選「下一步」。
【註：在此可點選「特效」、「選擇
封面」、「濾鏡」或「表情」進行後
製，詳細說明請參考 P.228。】

07

進入發佈影片的介面，點選「發佈」即可發佈搶鏡的
影片。【註：在此可輸入貼文內容或進行隱私權限等設定，
詳細說明請參考 P.246。】

⇒ 儲存到本機

01

點選「➡」。

02

跳出分享的視窗。

03

點選「儲存到本機」。

04

已成功將影片儲存到手機裡。

05

點選「完成」。

06

系統自動回到首頁介面。

⇒ 以 GIF 格式分享

01
點選「➡」。

02
跳出分享的視窗。

03
點選「以 GIF 格式分享」。

04
進入產生 GIF 的介面。

05
任意設定 GIF 要截取的影片長度。

06
設定要截取的影片片段，點選「產生」。

07

GIF 產生完成，可選擇用 Messenger、Line、簡訊或其他方式分享。

❶ Method 01 Messenger 分享。【註：步驟請參考 P.172。】

❷ Method 02 Line 分享。【註：步驟請參考 P.173。】

❸ Method 03 簡訊分享。【註：步驟請參考 P.176。】

❹ Method 04 其他分享。【註：步驟請參考 P.176。】

⟨·METHOD ❶⟩

Messenger 分享

M101

點選「Messenger」。

M102

跳出小視窗，可選擇透過 Messenger 或 Your Story 分享。

❶ 選擇透過 Messenger 分享，進入步驟 M103。

❷ 透過 Your Story 分享，跳至步驟 M104。

M103

進入 Messenger 的介
面,點選「發送」即
可分享。

M104

進入 Your Story 限時
動態的編輯頁面,點
選「限時動態」。

M105

跳出「新增到限時動
態?」小視窗,點選
「新增」即可分享。

Line 分享

M201

點選「Line」。

M202

跳出 Line 的小視窗,
點選「LINE」。

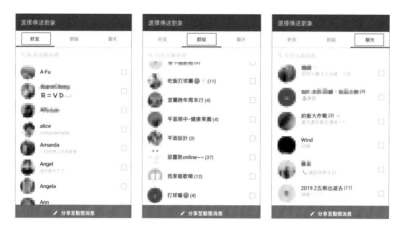

M203

進入 Line 的介面，可點選「好友」、「群組」或「聊天」，並選擇要傳送訊息的對象。

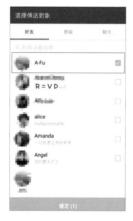

M204

點選訊息傳送對象。

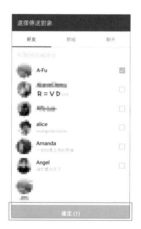

M205

點選「確定」。

M206

可點選「傳送至聊天室」、「儲存至記事本」或「存
放至相簿內」進行分享。

❶ 點選「傳送至聊天室」，進入 M207。

❷ 點選「儲存至記事本」，跳至 M208。

❸ 點選「存放至相簿內」，跳至 M209。

M207

直接在聊天室送出
GIF。

M208

點選「投稿」即可分
享。

M209

點選「新增相簿」進
行分享。

簡訊分享

M301
點選「簡訊」。

M302
進入撰寫手機簡訊的
介面。

M303
輸入收訊人的手機號
碼。

M304
點選「➤」，訊息發
送完成。

其他方式分享

M401
點選「其他」。

M402
跳出許多 APP 選項的小視
窗。【註：APP 選項會依手
機所安裝的 APP 不同而有
所差異，用戶可依自身需求
選擇分享的方式。】

⇒ 收藏

01

點選「➜」。

02

跳出分享的視窗。

03

點選「收藏」。

04

已成功收藏影片。【註：若要取消收藏，只須再次點選分享視窗裡的「收藏」即可。】

⇒ 不感興趣

01

點選「 ➜ 」。

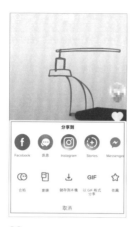

02

跳出分享的視窗。

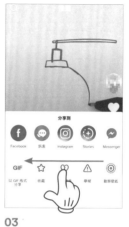

03

將視窗下排往左滑。

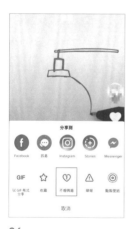

04

點選「不感興趣」。

05

畫面自動變更成其他
影片。

⇒ 舉報

01

點選「➔」。

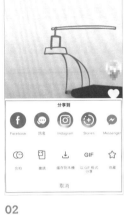

02

跳出分享的視窗。

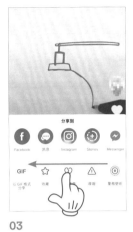

03

將視窗下排往左滑。

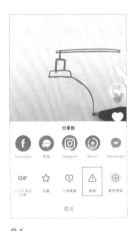

04

點選「舉報」。

05

跳至「舉報」介面，可點選自傷自殘、騷擾或霸凌、低俗色情、暴力傷害、垃圾訊息、侵犯版權、仇恨言論、恐怖主義、非法販賣毒品武器或其他。
【註：詳細舉報步驟請參考P.152。】

⇒ 動態壁紙

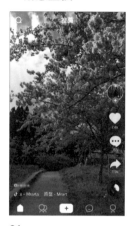

01

點選「➔」。

02

跳出分享的視窗。

03

將視窗下排往左滑。

04

點選「動態壁紙」。

05

跳出須另外安裝程式
的視窗，點選「立即
安裝」。【註：較高
版本的 iOS 系統可直
接下載動態壁紙。】

06

跳 轉 至 TikTok Wall
Picture 的安裝介面，
點選「安裝」。

07

下載完成後，回到步
驟 3 的畫面。

08

再次點選「動態壁紙」。

09

動態壁紙下載完成，
點選「套用」。【註：
iOS 系統須至手機的
相簿進行手機桌面設
定。】

10

已成功儲存動態壁紙，
手機桌面已變更。

3-1-7 ‧ 音樂盒
SECTION

進入首頁介面後，可點選「🎵」或點選左下角的跑馬燈，
進入音樂盒介面。

❶ Method 01 點選「🎵」。【註：步驟請參考 P.182。】

❷ Method 02 點選跑馬燈。【註：步驟請參考 P.182。】

點選「⬤」

M101

點選「⬤」。

M102

跳至音樂盒介面。

點選跑馬燈

M201

點選跑馬燈。

M202

跳至音樂盒介面。

「音樂盒」介面介紹

名稱	功能
❶ く	點選後，返回首頁介面。
❷ …	點選後，跳出分享介面。【註：步驟請參考 P.184。】
❸ 音樂盒的主視覺	點選後，可播放此音樂盒的音樂。
❹ 音樂名稱	此首歌曲的名稱。
❺ 演唱者名稱	此首歌曲的演唱者。
❻ 收藏	點選後可收藏此首歌曲。
❼ 總觀看次數	使用同一首歌曲的影片累積觀看次數總和。【註：單位 k 為千次。】
❽ 熱門／最新	點選後可切換下方影片區的影片排序，有「熱門」與「最新」兩種排序方法。【註：系統預設為「熱門」。】
❾ 影片拍攝鈕	點選後進入建立影片介面，且聲音預設為音樂盒的音樂。

⇒ 「⋯」選單

01

點選「⋯」。

02

跳出小視窗，可點選 Facebook、訊息、Messenger、Twitter、Email、Line、其他、複製連結、舉報音樂或 TikCode。

❶ Method 01 Facebook。【註：步驟請參考 P.70。】

❷ Method 02 訊息。【註：步驟請參考 P.68。】

❸ Method 03 Messenger。【註：步驟請參考 P.71。】

❹ Method 04 簡訊。【註：步驟請參考 P.71。】

❺ Method 05 Email。【註：步驟請參考 P.72。】

❻ Method 06 Twitter。【註：步驟請參考 P.72。】

❼ Method 07 Line。【註：步驟請參考 P.73。】

❽ Method 08 其他。【註：步驟請參考 P.75。】

❾ Method 09 複製連結。【註：步驟請參考 P.76。】

❿ Method 10 舉報音樂。【註：步驟請參考 P.185。】

⓫ Method 11 TikCode 分享。【註：步驟請參考 P.132。】

舉報音樂

M1001
點選「…」。

M1002
跳出分享的視窗。

M1003
點選「舉報音樂」。

M1004
跳至「舉報」介面，選擇舉報的原因。可點選自傷自殘、騷擾或霸凌、低俗色情、暴力傷害、垃圾訊息、侵犯版權、仇恨言論、恐怖主義或其他。【註：詳細舉報步驟請參考 P.152。】

3-1-8 , 暫停播放影片
SECTION

點選一下畫面中央，影片即暫停播放。【註：若要繼續播放影片，只須再點選一下畫面中央即可繼續播放。】

3-1-9 , 觀看下一部影片
SECTION

01

直接將畫面往上滑，即可更換成下一部影片。

02

影片更換完成。

關注影片介面
Video Viewing Interface

點選「QR」，進入關注影片介面。

按讚

3-2-1-1 **對影片按讚**

01
進入關注影片介面後，點選「♡」。

02
「♡」變更成「♥」，代表已成功對影片按讚。

對影片收回讚

01

點選「♥」。

02

「♥」變更成「♥」，代表已成功對影片收回讚。

3-2-2 · 評論
SECTION

3-2-2-1 **自己的評論**

⇒ 發佈

01

進入關注影片介面後，可點選「☺」。

02

跳出可輸入評論的視窗，可輸入文字、@好友和加上表情符號。【註：輸入與發佈評論的詳細步驟請參考 P.139。】

⇒ 刪除或複製貼上

02

跳出小視窗，可點選「刪除」或「複製貼上」。

❶ 點選「刪除」。【註：刪除自己的評論請參考 P.143。】

❷ 點選「複製」。【註：複製貼上自己的評論請參考 P.142。】

01

點選自己的評論。

3-3-2-2 別人的評論

01

點選「☺」。【註：若是要回覆最熱門的評論，可直接點選影片下方顯示的評論。】

02

進入影片評論的介面，點選想回覆的評論。

03

跳出小視窗，可點選「回覆」、「轉發」、「用私訊回覆」、「複製」、「翻譯」或「舉報」。

❶ 點選「回覆」。【註：回覆別人的評論請參考 P.145。】

❷ 點選「轉發」。【註：轉發別人的評論請參考 P.146。】

❸ 點選「用私訊回覆」。【註：用私訊回覆別人的評論請參考 P.147。】

❹ 點選「複製」。【註：複製貼上別人的評論請參考 P.149。】

❺ 點選「翻譯」。【註：翻譯別人的評論請參考 P.150。】

❻ 點選「舉報」。【註：舉報別人的評論請參考 P.151。】

❼ 點選「刪除」，即可刪除別人對自己影片的評論。

⇒ 按讚與收回讚

01

點選「☺」。【註：影片下方的最熱門評論右側有「♥」可直接點選，就可按讚。】

02

跳出影片的評論介面。

03

點選喜歡的評論的「♥」。

04

「♥」變更成「♥」，代表已成功對別人的評論按讚。【註：不收回讚可跳過以下步驟。】

05

對別人的評論按過讚後，再次點選「♥」。

06

「♥」變更成「♥」，代表已成功對別人的評論收回讚。

3-2-3 · 分享與其他
SECTION

3-2-3-1 分享

01

點選「�> 」。

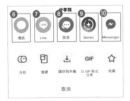

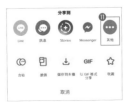

02

跳出選擇分享方式的視窗，可點選「Facebook」、「訊息」、「Instagram」、「Stories」、「Messenger」、「簡訊」、「Email」、「Twitter」、「Line」、「複製連結」或「其他」。

❶ Method 01 Instagram 分享。【註：步驟請參考 P.159。】

❷ Method 02 Twitter 分享。【註：步驟請參考 P.162。】

❸ Method 03 Facebook 分享。【註：步驟請參考 P.156。】

❹ Method 04 Email 分享。【註：步驟請參考 P.162。】

❺ Method 05 複製連結分享。【註：步驟請參考 P.165。】

❻ Method 06 簡訊分享。【註：步驟請參考 P.161。】

❼ Method 07 Line 分享。【註：步驟請參考 P.163。】

❽ Method 08 訊息分享。【註：步驟請參考 P.157。】

❾ Method 09 Stories 分享。【註：步驟請參考 P.160。】

❿ Method 10 Messenger 分享。【註：步驟請參考 P.161。】

⓫ Method 11 其他分享。【註：步驟請參考 P.165。】

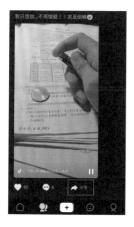

01

點選「➡」。

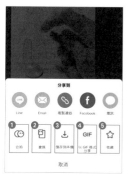

02

跳出分享的視窗，可點選「合拍」、「搶鏡」、「儲存到本機」、「以 GIF 格式分享」、「收藏」、「不感興趣」、「舉報」或「動態壁紙」。

❶ 點選「合拍」。【註：步驟請參考 P.166。】

❷ 點選「搶鏡」。【註：步驟請參考 P.168。】

❸ 點選「儲存到本機」。【註：步驟請參考 P.170。】

❹ 點選「以 GIF 格式分享」。【註：步驟請參考 P.171。】

❺ 點選「收藏」。【註：步驟請參考 P.177。】

❻ 點選「舉報」。【註：步驟請參考 P.179。】

❼ 點選「動態壁紙」。【註：步驟請參考 P.180。】

3-2-4 , 音樂盒
SECTION

01

進入關注影片介面後，可點選點選左下角的跑馬燈。

02

進入音樂盒介面。【註：音樂盒介面介紹請參考 P.183。】

製作影片及
上傳方法

Create the movie &
upload method

建立影片

Make Videos

01

點選「 ＋ 」。

02

進入「建立影片」介面。

4-1-1
SECTION ＞ 挑選一個聲音

01

點選「挑選一個聲音」。

02

進入「挑選一個聲音」介面。

「挑選一個聲音」介面介紹

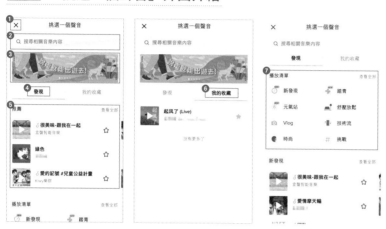

名稱	功能
❶ ✕	點選後會跳至「建立影片」介面。
❷ 搜尋相關 音樂內容	點選後可輸入關鍵字搜尋音樂。
❸ 動態 Banner	輪播各式官方活動與資訊公告。
❹ 發現	點選後可查看各式主題的音樂播放清單。
❺ 推薦	系統推薦的音樂。
❻ 我的收藏	點選後可查看自己收藏的音樂。
❼ 播放清單	系統依照不同主題所建立的各式音樂清單。

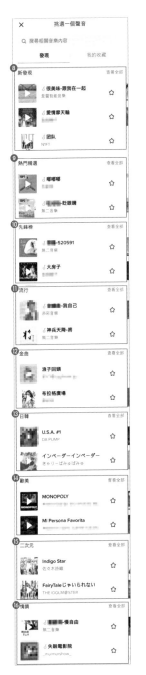

❽ 新發現

❾ 熱門精選

❿ 先鋒榜

⓫ 流行

⓬ 金曲

⓭ 日韓

⓮ 歐美

⓯ 二次元

⓰ 情調

系統所建立的其中一個音樂清單，點選「查看更多」可檢視清單內所有音樂。

系統所建立的其中一個音樂清單，點選「查看更多」可檢視清單內所有音樂。

系統所建立的其中一個音樂清單，點選「查看更多」可檢視清單內所有音樂。

系統所建立的其中一個音樂清單，點選「查看更多」可檢視清單內所有音樂。

系統所建立的其中一個音樂清單，點選「查看更多」可檢視清單內所有音樂。

系統所建立的其中一個音樂清單，點選「查看更多」可檢視清單內所有音樂。

系統所建立的其中一個音樂清單，點選「查看更多」可檢視清單內所有音樂。

系統所建立的其中一個音樂清單，點選「查看更多」可檢視清單內所有音樂。

系統所建立的其中一個音樂清單，點選「查看更多」可檢視清單內所有音樂。

「搜尋」查找

01

點選「搜尋音樂相關
內容」。

02

進入「搜尋相關音樂
內容」介面，輸入想
搜尋的關鍵字。

03

點選「搜尋」。

04

介面顯示搜尋結果，可點
選想要的音樂或「☆」。

❶ 點選想要的音樂，進入
步驟5。

❷ 點選「☆」可將此歌曲
加入我的收藏。【註：步
驟請參考 P.201。】

05

點選想要的音樂後，
系統自動播放被點選
的音樂，點選「✓」。

06

成功選擇想要的音樂
後，系統自動跳回
「建立影片」介面。

「播放清單」查找

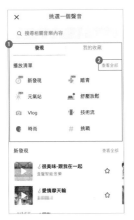

01

可點選任一音樂清單
或點選「查看全部」。

❶ 點選任一音樂清單，
　跳至步驟 3。

❷ 點選「查看全部」，
　進入步驟 2。

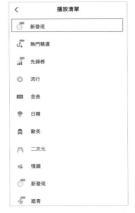

02

進入「播放清單」介
面，點選任一個音樂
清單。

03

可點選想要的音樂或
「☆」。

❶ 點選想要的音樂，
　進入步驟 4。

❷ 點選「☆」可將
　此歌曲加入我的
　收藏。【註：收藏
　詳細步驟請參考
　P.201。】

04

點選想要的音樂後，
系統自動播放被點選
的音樂，點選「✔」。

05

成功選擇想要的音
樂，系統自動跳回
「建立影片」介面。

01

決定想要收藏的音樂，並點選音樂欄位右側的「☆」。【註：搜尋步驟請參考 P.199。】

02

當「☆」變成「★」，即成功收藏此首音樂。【註：若不取消收藏可跳過以下步驟。】

03

點選「★」。

04

「★」變成「☆」，即成功取消收藏此首音樂。

剪輯聲音

01

挑選完一個聲音之
後，點選「剪輯聲
音」。【註：挑選一
個聲音的方法請參考
P.197。】

02

進入剪輯聲音的介面。

03

拖曳下方的「　Ⅲ　」選
擇所須的音樂片段。

04

點選「　✓　」。

05

剪輯完成後，系統自
動跳回「建立影片」
介面。

4-1-2 SECTION ， 切換鏡頭

01
進入建立影片介面後，可點選「切換鏡頭」。【註：系統預設為主鏡頭。】

02
成功切換為前置鏡頭。

03
可再次點選「切換鏡頭」。

04
成功切換回主鏡頭。

4-1-3 · 速度
SECTION

01

進入建立影片介面後,可點選「速度」。【註:系統預設為關閉。】

02

已開啟高速模式,共有0.1、0.5、1、2和3倍速五種模式可點選。【註:系統預設為1倍速,若不關閉高速模式可跳過以下步驟。】

03

點選「高速模式已開啟」。

04

已成功關閉高速模式。

4-1-4 `SECTION` 美顏開

`4-1-4-1` 濾鏡

進入建立影片介面後，可點選「美顏開」或直接將畫面往左、右滑動。

❶ Method 01 點選「美顏開」。

❷ Method 02 直接將畫面往左、右滑動。【註：步驟請參考 P.206。】

`● METHOD ❶`

點選「美顏開」

M101
點選「美顏開」。

M102
進入美顏開介面，系統預設為濾鏡，共分成「肖像」、「生活」和「氣氛」三種模式，用戶可依自身需求點選想要的濾鏡效果。

M103
點選想要的濾鏡效果。

M105

系統自動跳回建立影片介面，濾鏡套用完成。

M104

隨意點選畫面上方空白處。

• METHOD ②

直接將畫面往左、右滑動

M201

直接將畫面往左或右滑動，可看見濾鏡顏色變化。

M202

重複步驟 M201，直到挑選好想要的濾鏡效果即可。

01

點選「美顏開」。

02

進入美顏開介面,點選「美肌」。【註:系統預設為濾鏡。】

03

進入美肌介面,可調整「◌」、「◌」或「◌」三項數值。

❶ 調整「◌」數值。

❷ 調整「◌」數值。

❸ 調整「◌」數值。

① 調整「◌」數值

將「◌」數值調高,可使膚質變白嫩。

② 調整「◌」數值

將「◌」數值調高,可使下巴變尖。

③ 調整「◌」數值

將「◌」數值調高,可使眼珠變大。

4-1-5 ， 計時器

01

點選「計時器」。

02

進入設定影片錄製時間的介面，可
滑動調整影片預計拍攝的總時長。
【註：系統預設為 15 秒。】

03

設定好時間後，點選「開始倒數計
時」。

04

倒數 3 秒後，開始錄製影片。【註：
詳細拍攝步驟請參考 P.212。】

01

點選「更多」。

02

可點選「⚡」或畫面空
白處。

❶ 點選「⚡」,進入步
驟 3。

❷ 點選畫面空白處,
系統自動跳回建
立影片介面。

03

已開啟閃光燈「⚡」,
點選畫面空白處。

04

系統自動跳回建立影
片介面。【註:若不
關閉閃光燈可跳過以
下步驟。】

05

點選「更多」。

06

點選「⚡」。

07

已關閉閃光燈，點選
畫面空白處。

08

系統自動跳回建立影
片介面。

道具

01

點選「道具」。

02

跳出道具介面，共有
「熱門」、「最新」、
「原創」、「愛心」
與「可愛動物」五種
分類的道具可以選
擇，用戶可依自身需
求點選所須的道具。

03

點選想要的道具後，
再點選畫面空白處。

04
跳回建立影片介面，
已成功套用道具。
【註：若不取消已選
取道具可跳過以下步
驟。】

05
點選「道具」。

06
點選同一個道具或點
選「⊘」。

07
取消已選取的道具後，
點選畫面空白處。

08
跳回建立影片介面，
已取消選取的道具。

拍攝

單擊拍攝

01

點選「單擊拍攝」。

【註：系統預設為單擊
拍攝。】

02

點選「◉」。

03

開始拍攝影片，可點
選「◉」或「✔」。

❶ 點選「◉」暫停拍
　　攝，進入步驟 4。

❷ 點選「✔」結束拍
　　攝，跳至步驟 6。

04

已暫停拍攝，可點選「✕」、「挑選一個聲音」、「切換鏡頭」、
「速度」、「美顏開」、「計時器」、「更多」、「道具」、
「◉」、「✕」、「✔」。

❶ 點選「✕」。【註：步驟請參考 P.213。】

❷ 點選「挑選一個聲音」。【註：步驟請參考 P.197。】

❸ 點選「切換鏡頭」。【註：步驟請參考 P.203。】

❹ 點選「速度」。【註：步驟請參考 P.204。】

❺ 點選「美顏開」。【註：步驟請參考 P.205。】

❻ 點選「計時器」。【註：步驟請參考 P.208。】

❼ 點選「更多」。【註：步驟請參考 P.209。】

❽ 點選「道具」。【註：步驟請參考 P.210。】

❾ 點選「◉」接續拍攝影片，進入步驟 5。

❿ 點選「✕」，刪掉上一段拍攝的內容。

⓫ 點選「✔」結束拍攝，跳至步驟 6。

05

持續拍攝影片，直到
15 秒自動結束拍攝
或點選「✅」結束拍
攝。

06

進入後製介面。【註：
詳細後製步驟請參考
P.227。】

⇒ 點選「✖」

01

點選「✖」。

02

跳出「是否移除目前音樂
和拍攝進度？」介面，可
點選「重新拍攝」、「取消」
或「退出」。

❶ 點選「重新拍攝」，跳
　至步驟 3。

❷ 點選「取消」，跳至步
　驟 4。

❸ 點選「退出」，跳至步
　驟 5。

03

點選「重新拍攝」後，跳回建立影片介面並清除目前拍攝的進度。

04

點選「取消」後，回到結束拍攝的介面。

05

點選「退出」後，自動跳至首頁介面。

[4-1-8-2] **長按拍攝**

01

點選「長按拍攝」。

【註：系統預設為單擊拍攝。】

02

點選「●」後長按。

03

開始拍攝影片，可點選「✅」或放開「○」。

❶ 放開「○」暫停拍攝，進入步驟4。

❷ 點選「✅」結束拍攝，跳至步驟6。

04

已暫停拍攝，可點選「✕」、「挑選一個聲音」、「切換鏡頭」、「速度」、「美顏開」、「計時器」、「更多」、「道具」、「●」、「⊗」、「✓」。

❶ 點選「✕」。【註：步驟請參考 P.213。】

❷ 點選「挑選一個聲音」。【註：步驟請參考 P.197。】

❸ 點選「切換鏡頭」。【註：步驟請參考 P.203。】

❹ 點選「速度」。【註：步驟請參考 P.204。】

❺ 點選「美顏開」。【註：步驟請參考 P.205。】

❻ 點選「計時器」。【註：步驟請參考 P.208。】

❼ 點選「更多」。【註：步驟請參考 P.209。】

❽ 點選「道具」。【註：步驟請參考 P.210。】

❾ 點選「●」接續拍攝影片，進入步驟 5。

❿ 點選「⊗」，刪掉上一段拍攝的內容。

⓫ 點選「✓」結束拍攝，跳至步驟 6。

05

持續拍攝影片，直到 15 秒自動結束拍攝或點選「✓」結束拍攝。

06

進入後製介面。【註：詳細後製步驟請參考 P.227。】

上傳
Upload

01

點選「＋」。

02

進入「建立影片」介面，點選「上傳」。

03

進入「上傳」的介面，可點選「拍攝影片」或「圖片」。【註：系統預設為「拍攝影片」。】

❶ 點選「拍攝影片」，進入 4-2-1 拍攝影片。【註：步驟請參考 P.216。】

❷ 點選「圖片」，進入 4-2-2 圖片。【註：步驟請參考 P.222。】

4-2-1 SECTION ▸ 拍攝影片

點選「拍攝影片」後，可選擇一支影片或「多選」。

❶ 點選一支影片。【註：步驟請參考 P.217。】

❷ 點選「多選」。【註：步驟請參考 P.220。】

4-2-1-1 點選一支影片

01

點選一支影片。

03

影片初步編輯完成後，
點選「下一步」。

02

進入影片初步編輯介面，可
點選「<」、「下一步」、影片畫
面、「⏱」、「↻」或移動黃色
外框。

❶ 點選「<」，跳回建立影片
介面。

❷ 點選「下一步」，跳至後製
影片介面。

❸ 點選影片畫面，可切換暫
停播放與繼續播放功能。

❹ 點選「⏱」，可加速或放
慢影片播放速度。【註：
步驟請參考 P.218。】

❺ 點選「↻」，可順時針旋
轉影片。【註：步驟請參考
P.219。】

❻ 移動黃色外框，可設定想
要選取的影片片段。【註：
步驟請參考 P.219。】

04

進入後製影片的介面。
【註：後製影片的詳細
步驟請參考 P.227。】

⇒ 速度

01
點選「（○）」。

02
已開啟高速模式，共有緩慢、正常與
2倍速三種模式可點選。【註：系統預
設為正常，若不關閉高速模式可跳過以
下步驟。】

03
點選「（○）」。

04
已成功關閉高速模式。

⇒ 順時針旋轉影片

01
點選「⌂」。

02
影片往順時針旋轉。

⇒ 設定選取片段

01
移動黃色外框，設定要選取的影片
片段。

02
影片片段選取完成。

01

點選「多選」。

02

勾選想要上傳的影片。【註：此步驟勾選的順序即為上傳後合併成一個影片的排列順序。】

03

點選「下一步」。

04

進入影片初步編輯介面，可點選「く」、「下一步」、影片畫面、下方影片片段或移動黃色外框。

❶ 點選「く」，跳回建立影片介面。

❷ 點選「下一步」，跳至後製影片介面。

❸ 點選影片畫面，可切換暫停播放與繼續播放功能。

❹ 點選下方影片片段，可進入該影片的初步編輯介面。

❺ 移動黃色外框，可設定想要選取的影片片段。【註：步驟請參考 P.219。】

05
影片初步編輯完成後，
點選「下一步」。

06
進入後製影片的介面。
【註：後製影片步驟請
參考 P.227。】

⇒ 初步編輯影片片段

01
點選下方想編輯的影
片片段。

02
進入影片初步編輯的介面，可點選
影片畫面、「⟳」、「↻」、「🗑」、
「✕」、「✔」或移動黃色外框。

❶ 點選影片畫面，可切換暫停播
放與繼續播放功能。

❷ 點選「⟳」，可加速或放慢影
片播放速度。【註：步驟請參考
P.218。】

❸ 點選「↻」，可順時針旋轉影片。

❹ 點選「🗑」，可刪除此影片片段。

❺ 點選「✕」，取消編輯此影片片
段，系統自動跳回步驟 1 介面。

❻ 點選「✔」，儲存編輯的結果並
跳回步驟 1 介面。

❼ 移動黃色外框，可設定想要選取
的影片片段。【註：步驟請參考
P.219。】

④ 點選「🗑」

01
點選「🗑」。

02
跳出「是否要刪除這個片段？」小視窗，可點選「取消」或「確認」。

❶ 點選「取消」，跳回步驟 1 介面。

❷ 點選「確認」，即刪除整個影片片段。

4-2-2 ‧ 圖片
SECTION

01
點選「圖片」。

02
進入「圖片」介面，勾選想被合併成一個停格影片上傳的圖片。【註：須至少勾選 2 張圖片，且此步驟勾選的順序即為停格影片內的圖片排列順序。】

03
點選「產生」。

04

進入編輯停格影片的介面，可點選「く」、「聲音」、「濾鏡」、「水平」、「選擇封面」或「下一步」。

❶ 點選「く」。【註：步驟請參考 P.224。】

❷ 點選「聲音」。【註：步驟請參考 P.224。】

❸ 點選「濾鏡」。【註：步驟請參考 P.225。】

❹ 點選「水平」，此為照片轉場模式之一。【註：步驟請參考 P.226。】

❺ 點選「選擇封面」。【註：步驟請參考 P.226。】

❻ 點選「下一步」，進入步驟 5。

05

編輯完成後，點選「下一步」。

06

進入發佈影片貼文介面。【註：發佈影片貼文詳細步驟請參考 P.246。】

「〈」

01
點選「〈」。

02
跳出「您所有編輯都會被遺棄,您確定要繼續嗎?」小視窗,可點選「取消」或「確認」。

❶ 點選「取消」,跳回步驟 1 介面。

❷ 點選「確認」,即捨棄所編輯結果。

聲音

01
點選「聲音」。

02
進入選擇聲音的介面,可點選「🎵」、「✕」、「✔」或其他小圖示。

❶ 點選「🎵」,進入「挑選一個聲音」介面。【註:「挑選一請個聲音」介面介紹請參考 P.197。】

❷ 點選其他小圖示,即選擇系統預設的音樂選項。

❸ 點選「✕」,取消選擇聲音,系統自動跳回步驟 1 介面。

❹ 點選「✔」,儲存編輯的結果並跳回步驟 1 介面。

濾鏡

01

點選「濾鏡」或直接將畫面往左、右滑。

❶ 點選「濾鏡」,進入步驟 2。

❷ 直接將畫面往左、右滑,即可看見濾鏡效果變化。【註:步驟請參考 P.206。】

02

跳出選擇濾鏡效果的介面。【註:濾鏡功能步驟請參考 P.205。】

03

選好濾鏡後,隨意點選畫面任一處。

04

已成功套用濾鏡效果。

照片轉場

01

點選「水平」。【註：水平為系統預設的照片轉場模式。】

02

進入選擇照片轉場模式的介面，可點選「水平」、「垂直」、「✕」或「✓」。

❶ 點選「水平」，此轉場效果為下一張照片由右往左進入畫面。

❷ 點選「垂直」，此轉場效果為下一張照片由下往上進入畫面。

❸ 點選「✕」，取消選擇照片轉場模式，系統自動跳回步驟 1 介面。

❹ 點選「✓」，儲存編輯的結果並跳回步驟 1 介面。

選擇封面

01

點選「選擇封面」。

02

進入選擇封面的介面，可點選「✕」、「✓」或水平滑動白色方框。

❶ 點選「✕」，取消選擇封面，系統自動跳回步驟 1 介面。

❷ 水平滑動白色方框以選擇封面，可在上方畫面預覽選取的封面。

❸ 點選「✓」，儲存編輯的結果並跳回步驟 1 介面。

後製影片
Post film

01

點選「＋」，前往「建立影片」介面。

02

進入「建立影片」介面，可拍攝影片或上傳手機內的影片、圖片。【註：建立影片與上傳請分別參考 P.196、P.216。】

03

拍攝完一段影片或上傳手機內的影片、圖片並完成初步編輯，即可進入影片後製的介面。

04

進入影片後製的介面，可點選「く」、「選擇聲音」、「聲音」、「剪輯聲音」、「特效」、「選擇封面」、「濾鏡」、「表情」或「下一步」。

❶ 點選「く」，若是拍攝的影片，會跳回可繼續拍攝的介面；若是上傳的影片，則會直接刪去所有編輯的結果。

❷ 點選「選擇聲音」，進入「挑選一個聲音」挑選影片配樂。【註：步驟請參考 P.228。】

❸ 點選「聲音」，可調整影片原聲與後製配樂的音量。【註：步驟請參考 P.229。】

❹ 點選「剪輯聲音」，可剪輯自己挑選的影片配樂。
【註：步驟請參考 P.229。】

❺ 點選「特效」，可套用自己喜歡的視覺特效。【註：
步驟請參考 P.230。】

❻ 點選「選擇封面」，可自由選取影片中的定格畫面
為封面。【註：步驟請參考 P.239。】

❼ 點選「濾鏡」，可套用自己喜歡的濾鏡。【註：步
驟請參考 P.240。】

❽ 點選「表情」，可在畫面上添加貼圖或表情符號。
【註：步驟請參考 P.241。】

❾ 點選「下一步」，進入發佈貼文的介面。【註：步
驟請參考 P.246。】

4-3-1 · 選擇聲音
SECTION

01

點選「選擇聲音」。

02

進入「挑選一個聲音」
介面，點選想要的影
片配樂。【註：步驟請
參考 P.196。】

03

已成功選擇想要的影
片配樂。

4-3-2 › 聲音
SECTION

01
點選「聲音」。

02
進入「聲音」介面，
可調整影片原聲與選
擇的配樂音量。

03
音量調整完畢後，點
擊「✓」。

03
已調整影片原聲與配
樂的音量，系統自動
跳回影片後製的介
面。

4-3-3 › 剪輯聲音
SECTION

01
點選「剪輯聲音」。

02
進入「剪輯聲音」介
面後，可水平拖曳
「 �III 」，選擇想剪
輯的音樂片段。

03
選擇好要剪輯的片段
後，點選「✓」。

04
成功剪輯想要的配
樂，系統自動跳回影
片後製的介面。

4-3-4 · 特效
SECTION

01

點選「特效」。

02

進入「特效」介面，共有以下四種特效分類，每個分類底下都有許多效果可以套用。【註：系統預設為濾鏡特效。】

❶ 濾鏡特效。【註：步驟請參考 P.231。】

❷ 轉場特效。【註：步驟請參考 P.235。】

❸ 分屏特效。【註：步驟請參考 P.236。】

❹ 時間效果。【註：步驟請參考 P.238。】

03

套用特效後，可點選「取消」、「儲存」或「 ↩取消 」。

❶ 點選「取消」，進入步驟 4。

❷ 點選「儲存」，系統跳回影片後製介面且儲存套用的特效。

❸ 點選「 ↩取消 」，可刪除最近一次套用的特效效果。

04

點選「取消」。

05

跳出「是否確認清除所有套用的效果？」小視窗，可點選「取消」或「確認」。

❶ 點選「取消」，系統跳回步驟 2 的「特效」介面。

❷ 點選「確認」，系統跳回「影片後製」介面且所有特效被刪除。

濾鏡特效

進入「濾鏡特效」介面，可長按「火花」、「羽毛」、「星光」、「流光」、「蝴蝶」、「靈魂出竅」、「抖動」、「幻覺」、「迷離」、「窗格」、「搖擺」、「斑駁」、「老電視」、「毛刺」、「縮放」、「閃白」、「霓虹」、「70s」或「X-Signal」。

❶ 長按「火花」。　　❶❶ 長按「搖擺」。

❷ 長按「羽毛」。　　❶❷ 長按「斑駁」。

❸ 長按「星光」。　　❶❸ 長按「老電視」。

❹ 長按「流光」。　　❶❹ 長按「毛刺」。

❺ 長按「蝴蝶」。　　❶❺ 長按「縮放」。

❻ 長按「靈魂出竅」。　❶❻ 長按「閃白」。

❼ 長按「抖動」。　　❶❼ 長按「霓虹」。

❽ 長按「幻覺」。　　❶❽ 長按「70s」。

❾ 長按「迷離」。　　❶❾ 長按「X-Signal」。

❿ 長按「窗格」。

⇒ 長按「火花」

長按「火花」，此特效為在畫面左下角增加類似燃燒中的仙女棒火花，而在畫面上方則不定時冒出瞬間的煙火。

⇒ 長按「羽毛」

長按「羽毛」，此特效為許多羽毛從畫面上方飄落。

⇒ 長按「星光」

長按「星光」，此特效為畫面左上角與右下角持續有星星往畫面中央飛出。

⇒ 長按「流光」

長按「流光」，此特效為畫面邊緣出現淡淡的粉紫色光暈。

⇒ 長按「蝴蝶」

長按「蝴蝶」，此特效為許多蝴蝶在畫面上飛舞。

⇒ 長按「靈魂出竅」

長按「靈魂出竅」，此特效為有淡淡的物體影像重覆從物體本身的位置放大飛出。

⇒ 長按「抖動」

長按「抖動」，此特效為畫面不斷縮放，並且伴隨著湖水綠與紫紅色影子從物體本身的位置飛出。

⇒ 長按「幻覺」

長按「幻覺」，此特效為畫面整體顏色變偏藍，且物體移動時會出現湖水綠的殘像。

⇒ 長按「迷離」

長按「迷離」，此特效為物體移動時會有明顯殘像。

⇒ 長按「窗格」

長按「窗格」，此特效為有黑白模糊的濾鏡由左往右間隔飛過。

⇒ 長按「搖擺」

長按「搖擺」，此特效為物體會間隔出現快速左右搖晃的效果。

⇒ 長按「斑駁」

長按「斑駁」，此特效為畫面各處隨機出現大小不同的彩色霧面圓形。

⇒ 長按「老電視」

長按「老電視」，此特效為畫面覆蓋著灰色橫紋雜訊，上、下邊緣出現黑影且影像偶爾會往上跳動。

⇒ 長按「毛刺」

長按「毛刺」，此特效為畫面會反覆出現橫向雜訊。

⇒ 長按「縮放」

長按「縮放」，此特效為畫面反覆縮小與放大。

⇒ 長按「閃白」

長按「閃白」，此特效為畫面不斷閃爍白色。

⇒ 長按「霓虹」

長按「霓虹」，此特效為有橘紅光在畫面四處移動。

⇒ 長按「70s」

長按「70s」，此特效為畫面隨機閃現各式雜訊。

⇒ 長按「X-Signal」

長按「X-Signal」，此特效為畫面上隨機出現負片效果的方塊或條紋。

轉場特效

進入「轉場特效」介面，可長按「橫滑」、「捲動」、「橫線」或「豎線」。

❶ 長按「橫滑」。

❷ 長按「捲動」。

❸ 長按「橫線」。

❹ 長按「豎線」。

⇒ 長按「橫滑」

長按「橫滑」，此特效為影像由左往右進入畫面。

⇒ 長按「捲動」

長按「捲動」，此特效為影像由上往下進入畫面。

⇒ 長按「橫線」

長按「橫線」，此特效為影像邊閃現毛刺特效邊由左往右進入畫面。【註：毛刺特效請參考 P.233。】

⇒ 長按「豎線」

長按「豎線」，此特效為影像邊閃現毛刺特效邊由上往下進入畫面。【註：毛刺特效請參考 P.233。】

4·3·4·3 分屏特效

進入「濾鏡特效」介面，可長按「九屏」、「六屏」、「四屏」、「三屏」、「兩屏」、「黑白三屏」或「模糊分屏」。

❶ 長按「九屏」。 ❺ 長按「兩屏」。

❷ 長按「六屏」。 ❻ 長按「黑白三屏」。

❸ 長按「四屏」。 ❼ 長按「模糊分屏」。

❹ 長按「三屏」。

⇒ 長按「九屏」

長按「九屏」，此特效為將畫面分割成九格。

⇒ 長按「六屏」

長按「六屏」，此特效為將畫面分割成六格。

⇒ 長按「四屏」

長按「四屏」，此特效為將畫面分割成四格。

⇒ 長按「三屏」　　　　⇒ 長按「兩屏」　　　　⇒ 「黑白三屏」

長按「三屏」，此特　　長按「兩屏」，此特　　長按「黑白三屏」，
效為將畫面分割成三　　效為將畫面分割成兩　　此特效為將畫面分割
格。　　　　　　　　　格。　　　　　　　　　成三格，且上下格是
　　　　　　　　　　　　　　　　　　　　　　黑白畫面。

⇒ 長按「模糊分屏」

長按「模糊分屏」，此特效為將畫面分割成三格，且
上下格是模糊畫面。

時間效果

進入「時間效果」介面，可點選「無」、「倒轉」、「快閃」、或「慢動作」。

❶ 點選「無」。

❷ 點選「倒轉」。

❸ 點選「快閃」。

❹ 點選「慢動作」。

⇒ 長按「無」

點選「無」，此特效為不套用任何時間效果。

⇒ 長按「倒轉」

點選「倒轉」，此特效為使影片倒著播放，從結尾播放到開頭。

⇒ 長按「快閃」

點選「快閃」，此特效為為播放到指定時間點時畫面會瞬間晃動一下。

⇒ 長按「慢動作」

點選「慢動作」，此特效為播放到指定時間點時會瞬間放慢影片速度。

01

點選「選擇封面」。

02

進入「選擇封面」介面,拖曳下方
白色方框,選擇想要的影片封面。

03

選好封面後,可點選「取消」或「完
成」。

❶ 點選「完成」,進入步驟 4。

❷ 點選「取消」,系統跳回步驟 1 的
介面。

04

點選「完成」後,系統自動跳到後製
影片的介面並儲存已選擇的封面。

4-3-6 · 濾鏡
SECTION

01

點選「濾鏡」或直接將畫面往左、右
滑動。

❶ 點選「濾鏡」,進入步驟 2。

❷ 直接將畫面往左、右滑動。【註:
步驟請參考 P.206。】

02

進入「濾鏡」介面,勾選想要的濾鏡
效果。

03

勾選好想要的濾鏡效果後,任意點
選畫面上方空白處。

04

系統自動跳回後製影片介面,濾鏡
套用完成。

02

進入「表情」介面，可點選「Sticker」或「Emoji」。【註：系統預設為「Sticker」。】

❶ 點選「Sticker」。【註：步驟請參考 P.241。】

❷ 點選「Emoji」。【註：步驟請參考 P.243。】

01

點選「表情」。

4-3-7-1 **Sticker**

01

點選「Sticker」。

02

點選想要的 Sticker。

03

系統自動跳回後製影片介面，畫面上出現已點選的 Sticker。

04

點選畫面上的 Sticker，Sticker 進入編輯狀態。可點選「⊗」、「🕐」、畫面其他空白處或「↗」，。

① 點選「⊗」，刪除此 Sticker。

② 點選「🕐」，進入步驟 5。

③ 長按「↗」後縮放，可縮小或放大 Sticker。

④ 點選畫面其他空白處，可取消 Sticker 編輯狀態，回到步驟 3。

05

點選「🕐」後，進入表情持續時間介面。

06

調整下方黃色方形，選擇 Sticker 持續出現的時間。

07

設定好持續時間後，可點選「▶」、「✕」或「✓」。

① 點選「▶」，可播放上方預覽畫面。

② 點選「✕」，捨棄所有編輯設定並跳回到步驟 3 介面。

③ 點選「✓」，進入步驟 8。

08
點選「✔」後，系統
跳回步驟 3 介面並儲
存設定好的表情持續
時間。【註：若不刪
除 Sticker 可跳過以下
步驟。】

09
長按並拖曳 Sticker，
畫面上方出現「刪
除」。

10
將 Sticker 拖曳到「刪
除」的圖示上，即可
刪除該 Sticker。

4-3-7-2 Emoji

01
點選「Emoji」。

02
點選想要的 Emoji。

03
系統自動跳回後製影
片介面，畫面上出現
已點選的 Emoji。

04

點選畫面上的 Emoji，Emoji 進入編輯狀態。可點選「⊗」、「🕐」、畫面其他空白處或「⟲」。

❶ 點選「⊗」，刪除此 Emoji。

❷ 點選「🕐」，進入步驟 5。

❸ 長按「⟲」後縮放，可縮小或放大 Emoji。

❹ 點選畫面其他空白處，可取消 Emoji 編輯狀態，回到步驟 3。

05

點選「🕐」後，進入表情持續時間介面。

06

調整下方黃色方形，選擇 Emoji 持續出現的時間。

07

設定好持續時間後，可點選「▶」、「✕」或「✔」。

❶ 點選「▶」，可播放上方預覽畫面。

❷ 點選「✕」，捨棄所有編輯設定並跳回到步驟 3 介面。

❸ 點選「✔」，進入步驟 8。

08

點選「✔」後，系統跳回步驟 3 介面並儲存設定好的表情持續時間。【註：若不刪除 Emoji 可跳過以下步驟。】

09

長按並拖曳 Emoji，畫面上方出現「刪除」。

10

將 Emoji 拖曳到「刪除」的圖示上，即可刪除該 Emoji。

發佈影片貼文

Post the video post

01

後製完影片後，點選「下一步」。

02

進入「發佈」介面。

4-4-1 · 編輯貼文

01

點選貼文區。

02

進入編輯貼文狀態，可輸入貼文內容、點選「#標籤」或「@好友」。

❶ 輸入貼文內容。【註：步驟請參考 P.247。】

❷ 點選「#標籤」。【註：步驟請參考 P.247。】

❸ 點選「@好友」。【註：步驟請參考 P.248。】

4-4-1-1 輸入貼文

輸入貼文內容。

4-4-1-2 「# 標籤」

01

點選「# 標籤」或輸入「#」。【註：
下方會出現用戶曾輸入過的標籤。】

02

在「#」後面輸入想設定為標籤的內
容。

「@好友」

01
點選「@好友」或在
貼文內容上輸入「@」。

02
進入「@好友」介面，
點選要標註的好友。

03
點選要標註的好友
後，系統自動回到發
佈貼文的介面，已成
功標註好友。

4-4-2 › 隱私權限
SECTION

01
點選「隱私權限」。

02
進入「隱私權限」介面，可點
選「く」、「公開」、「好友」
或「私密」。【註：系統預設
為公開。】

❶ 點選「く」，系統自動跳
回發佈貼文的介面。

❷ 點選「公開」。【註：步驟
請參考 P.249。】

❸ 點選「好友」。【註：步驟
請參考 P.249。】

❹ 點選「私密」。【註：步驟
請參考 P.250。】

4-4-2-1 公開

01

點選「公開」。

02

系統自動跳回發佈貼文的介面，已
成功設定為「公開」。

4-4-2-2 好友

01

點選「好友」。

02

系統自動跳回發佈貼文的介面，已
成功設定為「好友」。

4-4-2-3 **私密**

01
點選「私密」。

02
系統自動跳回發佈貼文的介面，已成功設定為「私密」。

4-4-3
SECTION **留言關閉**

01
點選「留言關閉」。
【註:系統預設為關閉。】

02
已開啟「留言關閉」功能。【註:若不關閉「留言關閉」功能可跳過以下步驟。】

03
點選「留言關閉」。

04
已關閉「留言關閉」功能。

4-4-4 SECTION ﹥關閉合拍／搶鏡

03
點選「關閉合拍／搶鏡」。

01
點選「關閉合拍／搶鏡」。【註：系統預設為關閉。】

02
開啟「關閉合拍／搶鏡」功能。【註：若不關閉「關閉合拍／搶鏡」功能可跳過以下步驟。】

04
已關閉「關閉合拍／搶鏡」功能。

4-4-5 SECTION ﹥分享貼文

可點選「🐦」、「📷」、「◉」或「⬇」。【註：隱私設定權限須設定為公開，才能點選「🐦」、「📷」或「◉」。】

❶ 點選「🐦」。【註：步驟請參考 P.252。】

❷ 點選「📷」。【註：步驟請參考 P.253。】

❸ 點選「◉」。【註：步驟請參考 P.253。】

❹ 點選「⬇」。【註：步驟請參考 P.254。】

點選「🐦」

01

點選「🐦」。【註：若尚未綁定 Twitter
帳戶，須先綁定 Twitter 帳戶，詳細步驟
請參考 P.64】

02

已開啟發佈貼文時自動分享到 Twitter
的功能。【註：若不取消「發佈貼文時
自動分享到 Twitter」功能可跳過以下步
驟。】

03

點選「🐦」。

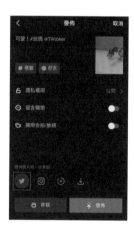

04

已取消發佈貼文時自動分享到 Twitter
的功能。

點選「◎」

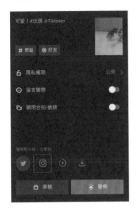

01

點選「◎」。

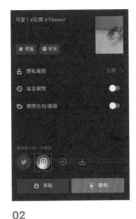

02

已開啟發佈貼文時自動分享到 Instragram 的功能。【註：若不取消「發佈貼文時自動分享到 Instragram」功能可跳過以下步驟。】

03

點選「◎」。

04

已取消發佈貼文時自動分享到 Instragram 的功能。

點選「◉」

01

點選「◉」。

02

已開啟發佈貼文時自動分享到 Stories 的功能。【註：若不取消「發佈貼文時自動分享到 Stories」功能可跳過以下步驟。】

03

點選「◉」。

04

已取消發佈貼文時自動分享到 Stories 的功能。

03

點選「⬇」。

01

點選「⬇」。

02

已開啟發佈貼文時自
動下載影片到手機的
功能。【註：若不取
消「發佈貼文時自動下
載影片到手機」功能可
跳過以下步驟。】

04

已取消發佈貼文時自
動下載影片到手機的
功能。

4-4-6 SECTION 草稿

點選「草稿」，即可將影片貼文儲存
成草稿。

4-4-7 SECTION 發佈

點選「發佈」，即可發佈影片貼文。

254

附錄

Appendix

中國版抖音 APP 下載與
限定功能介紹

Chinese version of TikTok APP download &
limited function introduction

5-1-1 · 中國版抖音 APP 下載
SECTION

5-1-1-1 iOS 下載

01
點選「設定」。

02
點選大頭照。

03
點選「iTunes 與 Apple
Store」。

04
點選「Apple ID」。

05
跳出 Apple ID 小視
窗後，點選「檢視
Apple ID」。

06
點選「國家與地區」。

07

點選「更改國家與地
區」。

08

點選「中國大陸」。

09

點選「同意」。

10

點選「同意」。

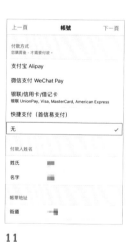

11

勾選付款方式。

12

填寫付款人姓名、帳
單地址。

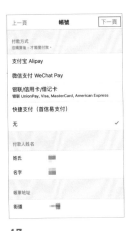

13

點選「下一頁」。

14

點選「完成」，成功
將國家與地區設定成
中國。

15

點選「App Store」。

16

點選「搜尋」。

17

在搜尋列中輸入「抖
音短視頻」。

18

點選「搜尋」。

19

點選「獲取（获取）」。

20

點選「安裝」，開始下載。

21

下載完後，點選「打開（打开）」。

5-1-1-2 Android 下載

⇒ 直接下載

01

點選「Chrome」。

02

進入 Chrome 瀏覽器介面。

03

在搜尋列中輸入「抖音短視頻」。

04

點選「開始」。

05

進入搜尋結果介面，
點選「抖音短視頻 -
APP 下載」。

06

點選「普通下載」。

07

下載完成後，點選
「開啟」。

08

點選「安裝」。

09

安裝完成後，點選
「開啟」。

⇒ 變更手機 VPN 後下載

01

點選「Google Play」。

02

進入「Google Play」，在搜尋列輸入「vpn 穿梭」。【註：此處須下載能變更 VPN 位置到中國的 APP，使用者可依自身需求選擇。】

03

點選「搜尋」。

04

點選「穿梭 Free」。

05

點選「安裝」。

06

安裝完成後，點選「開啟」。

07

點選「⏻」。

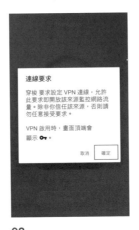

08

點選「確定」。

09

已成功連線至中國地區的網路。

10

點選「Chrome」。

11

進入 Chrome 瀏覽器介面。

12

在搜尋列輸入「應用寶」。

13

點選「搜尋」。

14

點選「應用寶官網（应用宝官网）」。

15

點選「高速下載（高速下载）」。

16

點選「下載（下载）」。

17

下載完成後，點選「打開（打开）」。

18

點選「下一步」。

19

點選「安裝」。

20

安裝完成後，點選
「打開（打开）」。

21

進入應用寶介面。

22

在搜尋列輸入「抖音
短視頻」。

23

點選「搜索」。

24

點選「抖音短視頻」。

25

點選「下載（下載）」。

26

點選「下一步」。

27

點選「安裝」。

28

點選「安裝」。

29

安裝完成後，點選
「打開（打开）」。

5-1-2 ﹐直播功能
SECTION

01

登入抖音後，點選「首頁（首页）」。

02

進入「首頁」介面。

03

點選「Live」。

04

點選畫面上方正在直播的用戶頭像，
即可進入直播間。

5-1-2-1 打賞直播主

進入直播間後，點選「●」或「🎁」。

❶ Method 01 點選「●」。

❷ Method 02 點選「🎁」。

◆ METHOD ❶

點選「●」

點選「●」即可打賞
1 抖幣。

◆ METHOD ❷

點選「🎁」

M201
點選「🎁」。

M202
跳出送禮物的介面，
可點選「禮物」或「粉
絲團」。【註：系統
預設為「禮物」。】

Ⓐ 禮物

A01
點選「禮物」。

A02
點選想贈送的額度的禮物即可打賞。

Ⓑ 粉絲團

B01
點選「粉絲團」。

B02
點選「宇宙之心」即可打賞 1888 抖幣並加入粉絲團。

成為直播主

根據抖音官方公布的消息，用戶想要開通直播功能須具備以下四個條件，並向抖音官方申請審核，審核通過才能開通直播功能。

條件一　帳號註冊時間須滿十個工作日。

條件二　帳號須通過實名制認證。

條件三　須至少有一部影片上過熱門推薦。

條件四　至少擁有 5 萬粉絲。

5-1-3　商品分享功能
SECTION

商品分享功能為在自己發佈的影片上或在直播間中添加商品並販售，以下為直播間中的商品分享功能示意。

01
在別人的直播間點選「🛒」。

02
跳出販賣商品的介面，可點選「去看看」跳轉至淘寶的購物介面。

申請商品分享功能

01

登入抖音後，點選「我」。

02

進入「我」介面，點選「☰」。

03

點選「設置」。

04

點選「商品分享功能」。

05

進入「商品分享功能申請」介面，只要滿足申請條件即可點選「立即申請」。

5-1-4, 申請官方認證
SECTION

01

登入抖音後，點選「我」。

02

進入「我」介面後，點選「⬤」。

03

點選「設置」。

04

點選「帳（賬）號與安全」。

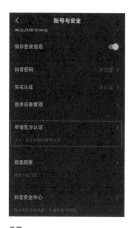

06

進入「申請官方認證」介面，可點選「く」、「去完成」、「立即申請」或「極速審核」。

❶ 點選「く」，系統跳轉至「帳（賬）號與安全」介面。

❷ 點選「去完成」，系統跳轉至「建立影片」介面。

❸ 點選「立即申請」，可申請抖音的個人官方認證。

❹ 點選「極速審核」，系統跳轉至「企業認證」介面。【註：「企業認證」介面介紹請參考 P.273。】

05

點選「申請官方認證」。

【註：「企業認證」介面介紹請參考 P.273。】

5-1-5 SECTION ﹀ 我是商家

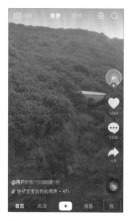

01

登入抖音後，點選「我」。

02

進入「我」介面點選「☰」。

03

點選「設置」。

04

點選「帳（賬）號與安全」。

05

點選「我是商家」。

06

進入「企業認證」介面，可點選「開始認證」，申請抖音的企業認證。

拍攝影片的常見運鏡與轉場方法
Common mirrors and transition methods for filming

001. 平移運鏡

　　拍攝影片時，掌鏡者的手腕固定，只移動手臂反覆上下、左右或前後平移手機拍攝。

上下平移運鏡

將手機往上移動。

將手機往下移動，畫面就能有上下移動的運鏡效果。

左右平移運鏡

將手機往左移動。

將手機往右移動，畫面就能有左右移動的運鏡效果。

前後平移運鏡

將手機往前（遠離自己）移動。

將手機往後（拉近自己）移動，畫面就能有前後移動的運鏡效果。

002. 翻轉運鏡

拍攝影片時，被拍攝者不動，拍攝者上下、左右翻轉或旋轉手機，可拍攝出被拍攝者一直出現在鏡頭裡的效果。

左右翻轉運鏡

將手機往左（外）翻。

將手機往右（內）翻，畫面就能有左右翻轉的運鏡效果。

旋轉運鏡

01

02

將手機向下轉。

將手機向上轉，畫面就能有旋轉的
運鏡效果。

上下翻轉運鏡

01

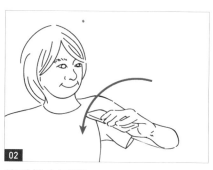

02

將手機鏡頭對準自己。

將手機向下翻。

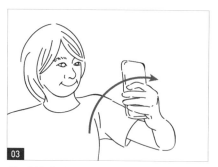

03

將手機向上翻，畫面就能有上下變
換的運鏡效果。

003. 快速水平運鏡

　　在第一個場景拍攝結束時，將手機快速向左或向右遠離被拍攝者，接著在拍攝第二個場景時，將手機從前一次鏡頭遠離的方位以相同速度移向拍攝者。【註：運鏡速度須讓畫面產生明顯模糊效果，以製造流暢的無縫剪接。】

影片錄製一段時間。

手機快速向左或向右移動。

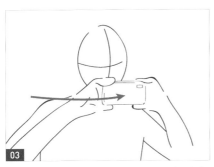

到另一個場景，手機快速從左或右移動進來。

畫面示意圖

004. 穿透轉場

在第一段影片拍攝結束時，拍攝者快速向前移動，並在第二段影片拍攝開始時重複相同動作，製造往前穿透的視覺效果。

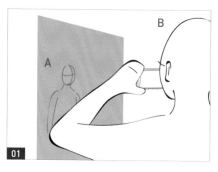

A站在玻璃門內，B站在玻璃門外。

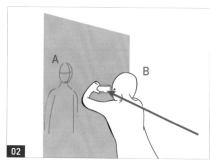

B快速向前移動至玻璃門前，後按暫停。

B走進玻璃門內，做和步驟2一樣的動作，就能製造穿透的轉場。

005. 切換背景

　　一個人獨自拍攝影片時，拿著手機原地自轉一圈，接著到下一個場景做出相同的動作，以製造出流暢切換背景的效果。

旋轉場景

拿著手機，並在原地轉一圈。

走到要切換背景的場地，再次原地轉一圈，就能做出切換背景的效果。

006. 重複拍手、彈指

　　在第一段影片拍攝結束時，請被拍攝者拍手或彈指一次，接著在第二段影片拍攝開始時，被拍攝者以相同的動作做開場。

拍手

彈指

007. 遮鏡轉場

第一段影片拍攝結束時，用物品遮擋住鏡頭，接著在第二段影片拍攝開始時，將物品從遮擋鏡頭的狀態移開，以黑畫面來轉場。

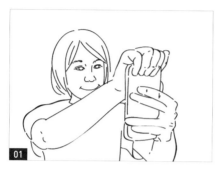

用手遮住鏡頭，製造出遮擋的效果。

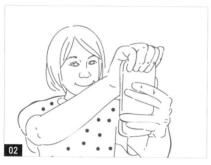

轉換場景前，再用手遮住鏡頭。

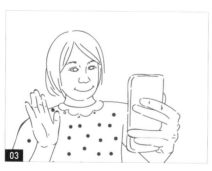

手移開鏡頭，即完成轉場。

008. 前景物遮擋轉場

　　先將鏡頭跟著被拍攝者移動，接著讓被拍攝者走位到某個較大的物體（例如：樹木、牆壁等）後方完成第一段影片的拍攝，在變換場景並找到類似的物件後，手機維持鏡頭持續移動的狀態下，讓另一位被拍攝者從類似物體後方出現。

009. 3C 產品轉場

　　拍攝一段影片後，將該段影片用電腦、平板或手機放大至全螢幕播放，再對著播放中的影片拍攝同一段影片後，將手機往自己的方向拉，就能在剪接時製造被拍攝者困在 3C 產品內的效果。

用手機拍攝電腦中的影片。　　將手機往自己的方向拉，即完成 3C 產品轉場的效果。

010. 揮動物品

用手或物品在第一段影片拍攝結束時在鏡頭前快速揮動，接著在第二段影片拍攝開始時重複相同的動作。

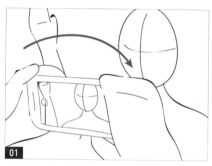

① 第一段影片完成後，在鏡頭前揮動雙手或灑落葉等作為影片的結束。

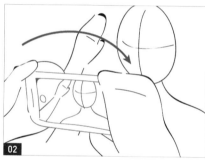

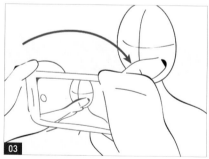

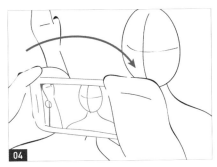

② 在第二段影片拍攝開始時，重
　複相同的動作，即完成轉場。

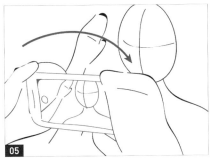

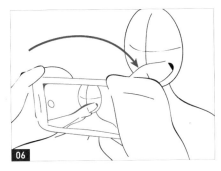

拍攝影片常見運鏡與
轉場方法 QRcode

Tik Tok 抖音 操作攻略手冊

書　　名　TikTok（抖音）操作攻略手冊
作　　者　Cecilia，盧‧納特
發 行 人　程顯灝
總 企 劃　盧美娜
主　　編　譽緻國際美學企業社‧莊旻嬑
助理編輯　譽緻國際美學企業社‧許雅容
美　　編　譽緻國際美學企業社‧羅光宇

出　　版　萬里機構出版有限公司
地　　址　香港北角英皇道 499 號北角工業大廈 20 樓
電　　話　2564-7511
傳　　真　2565-5539
電　　郵　info@wanlibk.com
網　　址　http://www.wanlibk.com

發　　行　香港聯合書刊物流有限公司
地　　址　香港新界大埔汀麗路 36 號中華商務印刷
　　　　　大廈 3 字樓
電　　話　2150-2100
傳　　真　2407-3062 ／ 2764-2418
電　　郵　info@suplogistics.com.hk

出版日期　第一次印刷二〇二〇年七月
I S B N　978-962-14-7275-5（平裝）

www.wanlibk.com

萬里 Facebook

文化閱讀 購物平台
mybookone.com.hk